古依平 ♥ 著

大朋友‧小朋友
愛玩指印畫

珍藏！最美指印畫互動創作集

U0052311

前言
Foreword

　　有什麼是比動動手指就能完成一幅畫來得更開心的事呢？指印畫是一種能輕鬆入門的遊戲畫，可以在壓力大時翻開書本一步一步跟著動手畫，也可以是家長帶著小寶貝一起按按畫畫，而且只需使用手邊現有的簡單工具，就能完成賞心悅目的作品。

　　全書分為印泥篇與顏料篇兩大素材主軸，從隨手可印的印泥開始，到可以隨心混色、調色的顏料指印，由簡入難帶你認識兩種不同特性的媒材，體驗不同的樂趣。此外，我還以「大自然」為主題，使用大量背景情境圖，帶領讀者在各種花卉、樹木、昆蟲、森林動物、陸地、海洋、不同季節與場景間穿梭遊玩，用雙手體驗印泥及顏料點、按、描、畫的指印創作。

目錄
Contents

用自己的指印點按很有趣，
用畫筆描繪創意造型很簡單，
把學會的指印畫畫在設計好的頁面上，
就是你獨一無二的創作！

這是作者獻給你的指印畫創作集，

翻開每一頁都有驚喜，
還有更多想像等你來探索！

謹以此書送給

..

願你也擁有一段美好的創作旅程。

分享

........................

......年......月......日

Good Morning
指印畫！印泥篇

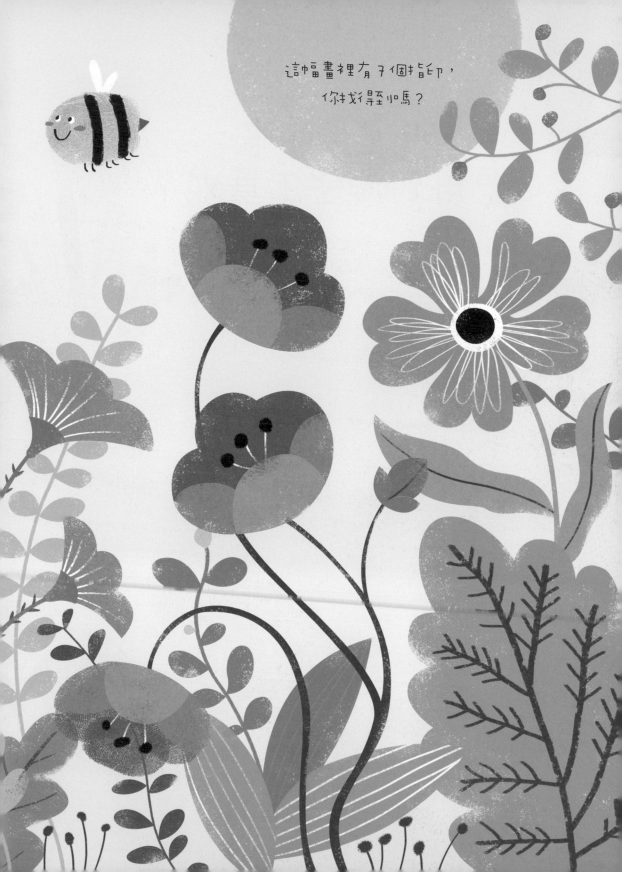

這幅畫裡有7個指印，
你找得到嗎？

印泥指印畫
要用到哪些工具呢？

要完成一幅指印畫，不需要太多專業的工具，動動手指沾取各色的印泥，運用不同的手指力道與部位，即可按壓出千變萬化的指印圖案，如果能加上一點巧思，再以硬筆或是軟筆勾畫出線條、色塊，即可完成令人驚豔的作品。就讓我們一起看看需要哪些工具吧！

衛生紙

各色印泥

顏料及調色盤

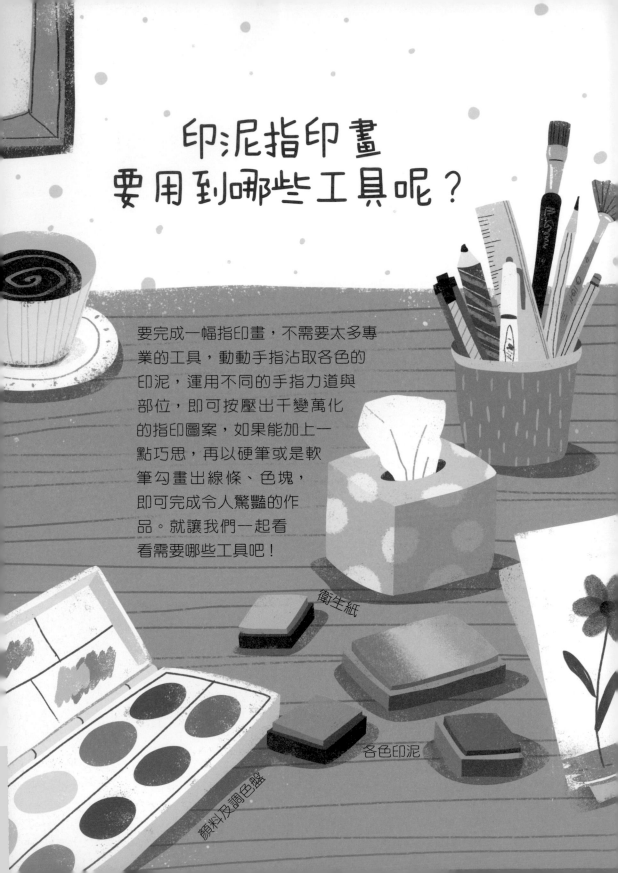

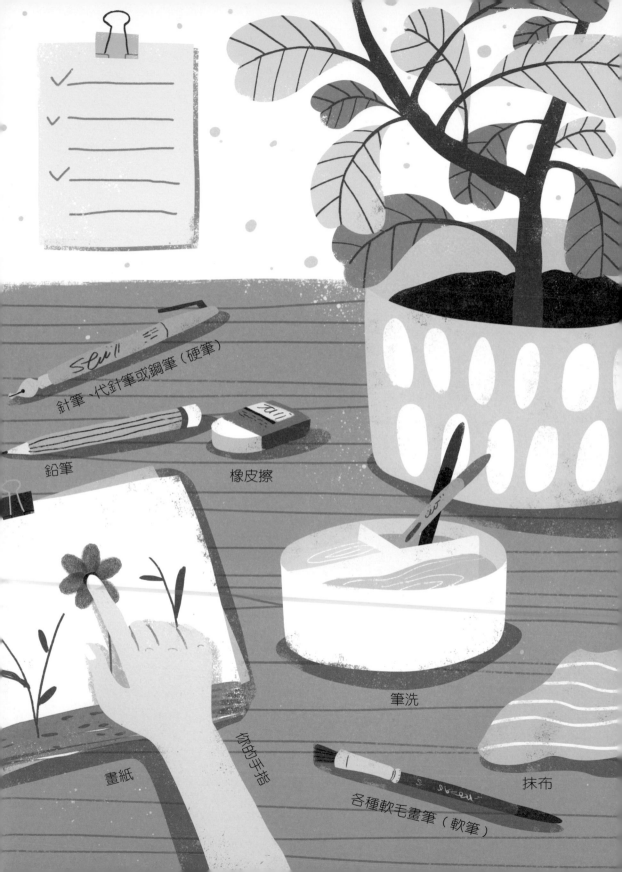

針筆、代針筆或鋼筆（硬筆）

鉛筆

橡皮擦

筆洗

你的手指

畫紙

抹布

各種軟毛畫筆（軟筆）

現成的印泥表面平整，水分與濃度均勻，可以直接按壓出清晰又完整的完美指紋。缺點是色彩單一，所以需要準備多一點的印泥色彩，才可以創造出色彩豐富的作品。

作畫時，可多使用不同手指，每個指頭都能按壓出不同的趣味。

拇指

食指

中指

無名指

小指

試印

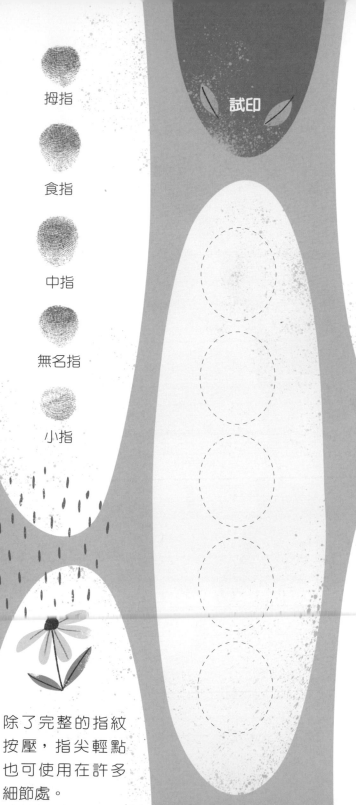

拇指

食指

中指

無名指

小指

除了完整的指紋按壓，指尖輕點也可使用在許多細節處。

試印

可能發生的失誤

沾取太少

沾取太多

按印時滑動

按印力道不均

異物干擾

11

由於印泥為固定色彩，在使用印泥創作時可以多準備一些顏色。

相近色

試印

暖色調

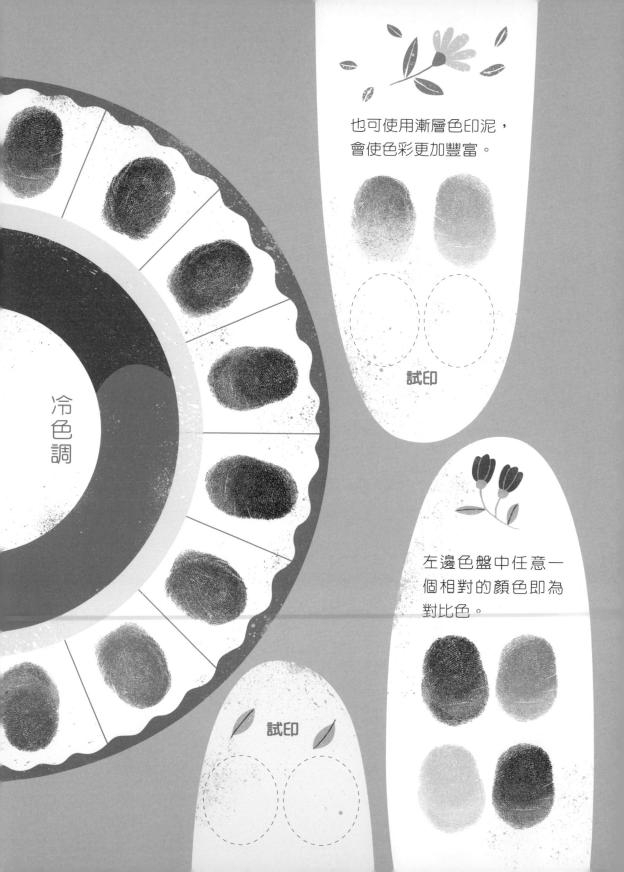

冷色調

也可使用漸層色印泥，
會使色彩更加豐富。

試印

左邊色盤中任意一
個相對的顏色即為
對比色。

試印

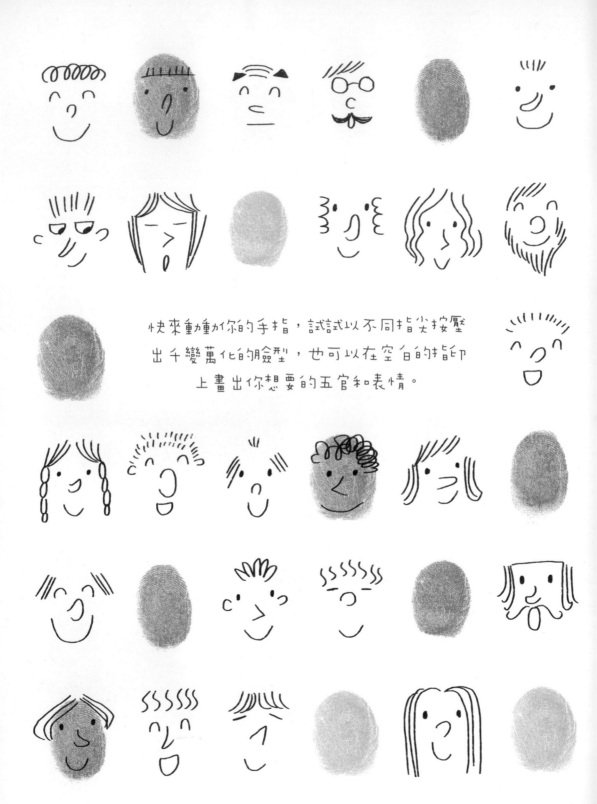

快來動動你的手指，試試以不同指尖按壓
出千變萬化的臉型，也可以在空白的指印
上畫出你想要的五官和表情。

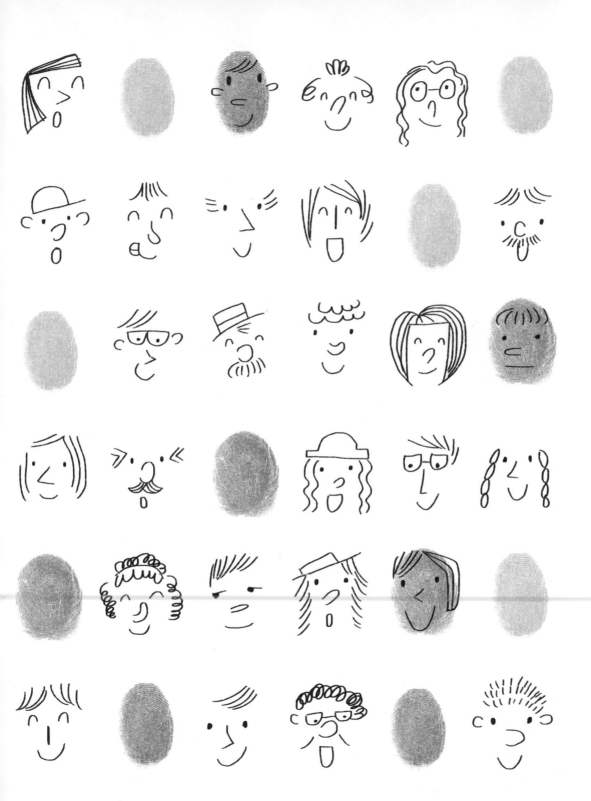

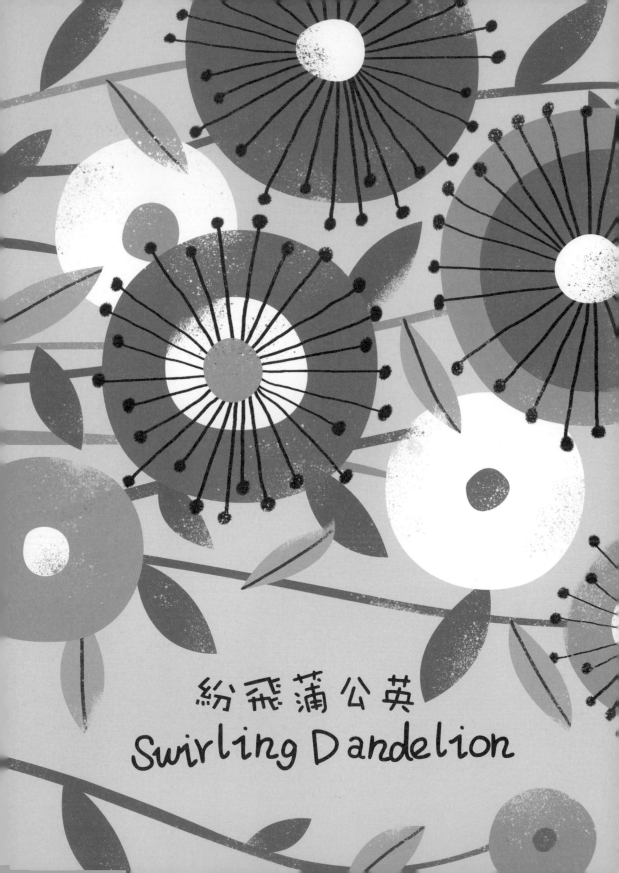

紛飛蒲公英
Swirling Dandelion

蒲公英遠看時有如一球毛茸茸的棉花，拆解後的種子又像一支支的棉花糖，所以特別適合用指印畫來表現——你只需在按上指印後，在下方畫上櫻桃梗狀的線條。

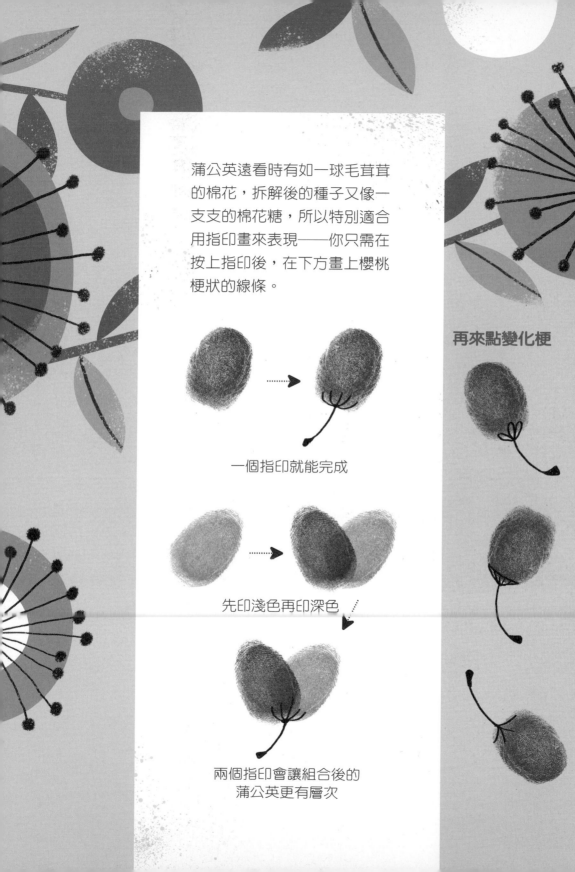

再來點變化梗

一個指印就能完成

先印淺色再印深色

兩個指印會讓組合後的
蒲公英更有層次

在完成單顆蒲公英種籽後，就可以嘗試組合成一顆完整的種球。下面有許多不同形態的結構，像煙火一樣的放射狀之外，也有向上收緊的半球狀。

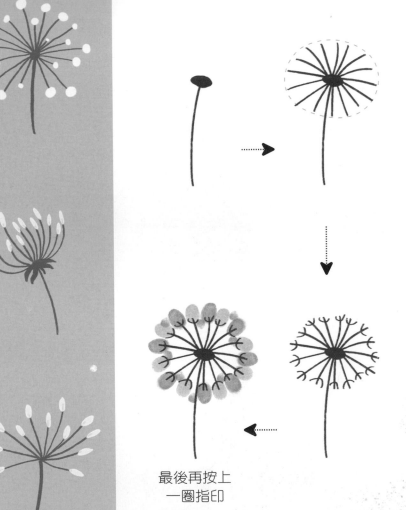

最後再按上
一圈指印

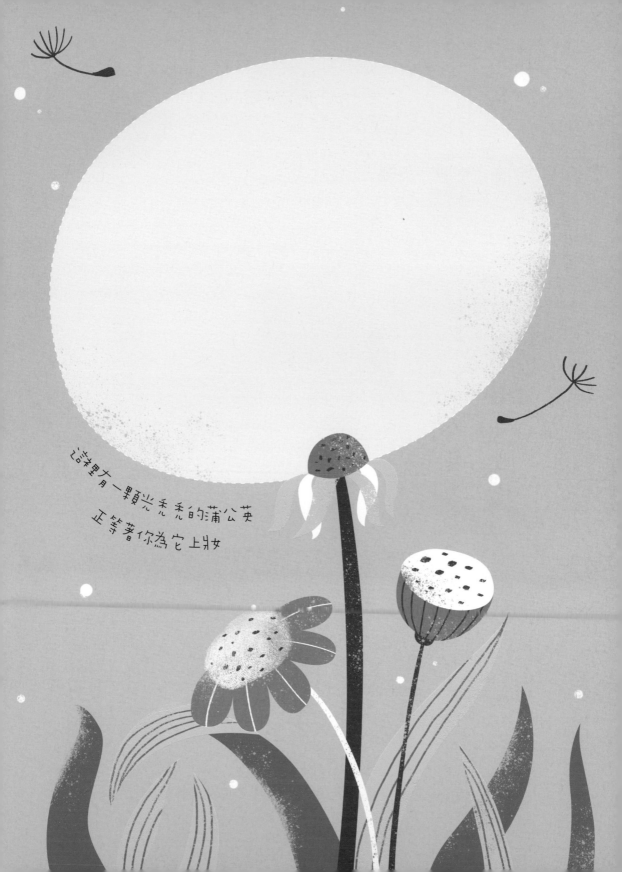

這裡有一顆光禿禿的蒲公英
正等著你為它上妝

美麗的草地上好像少了什麼？是蒲公英嗎？

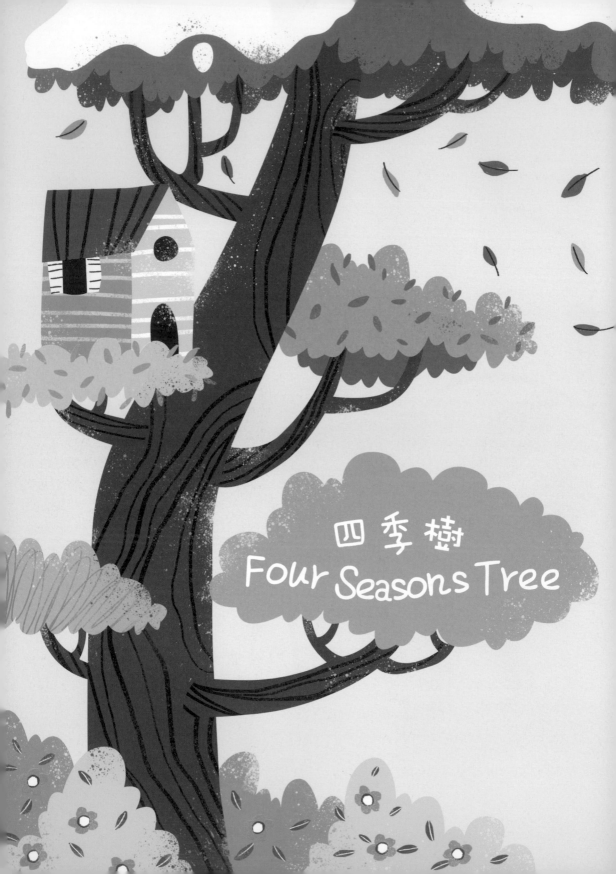

四季樹
Four Seasons Tree

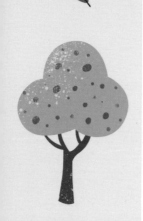

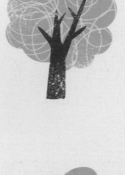

樹是一種形態變化萬千的有趣
植物，自由生長、無法掌握的
樹幹有許多發揮的空間，可以
先畫出粗壯的主幹再向上隨意
的增加枝幹，然後圈出樹葉範
圍，在虛線內蓋上指印。如果
做不同色彩的重疊，則會讓整
棵樹更有層次。

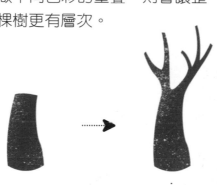

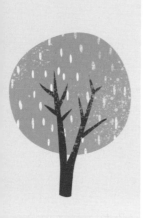

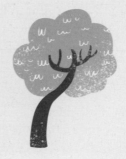

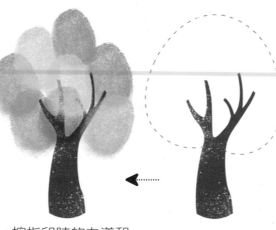

按指印時的力道和
顏色都可做變化

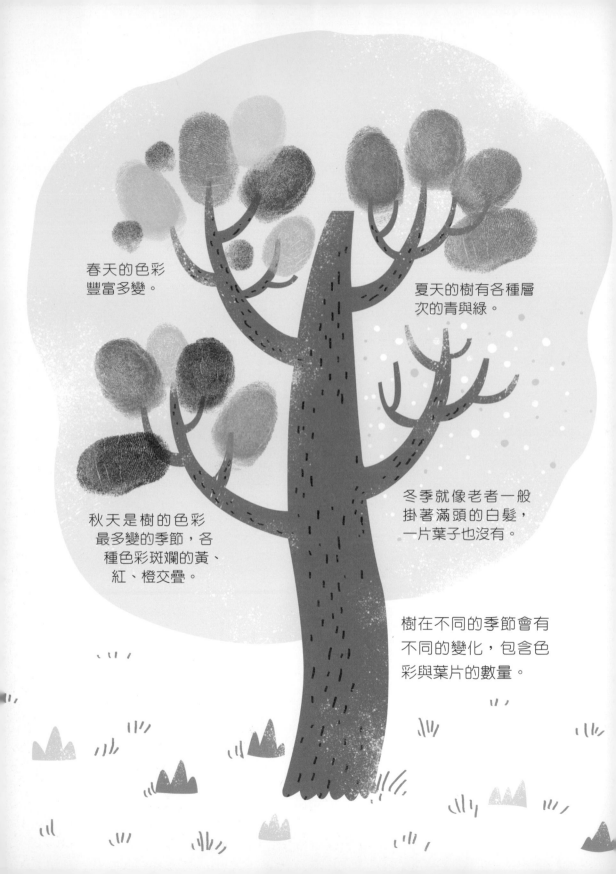

春天的色彩
豐富多變。

夏天的樹有各種層
次的青與綠。

秋天是樹的色彩
最多變的季節，各
種色彩斑斕的黃、
紅、橙交疊。

冬季就像老者一般
掛著滿頭的白髮，
一片葉子也沒有。

樹在不同的季節會有
不同的變化，包含色
彩與葉片的數量。

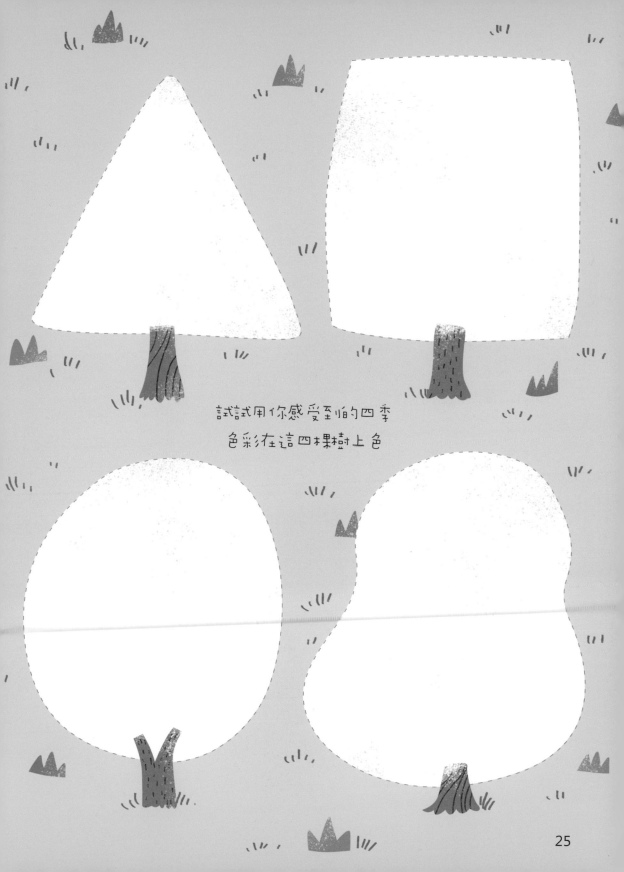

試試用你感受到的四季
色彩在這四棵樹上色

光秃秃的四季樹正在等著你幫他穿上新衣喔！

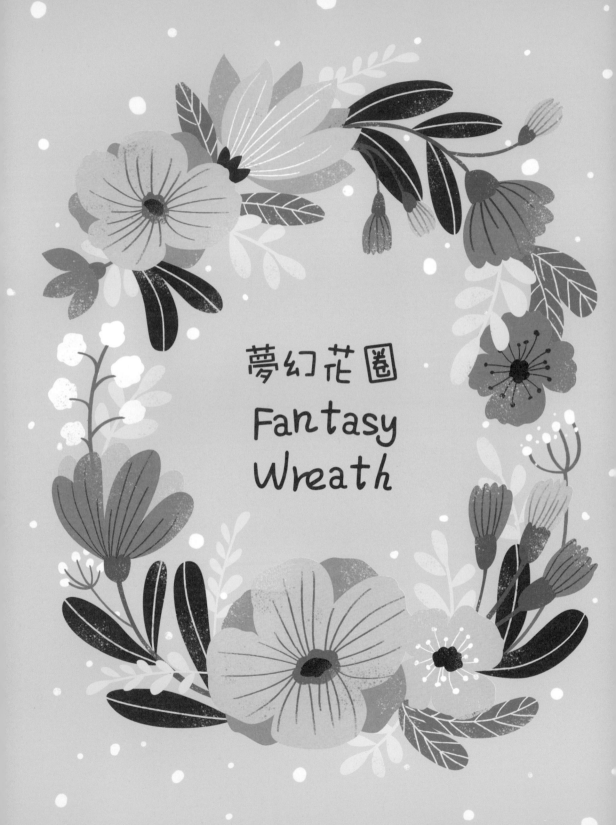

夢幻花圈
Fantasy
Wreath

花圈圖案使用廣泛，可以應用於各種生日、婚禮、慶祝卡片，若是再結合指印畫就能展現獨一無二的巧思。花圈結構多變，大約可以分為雙邊形、C字形與圓環形三種。

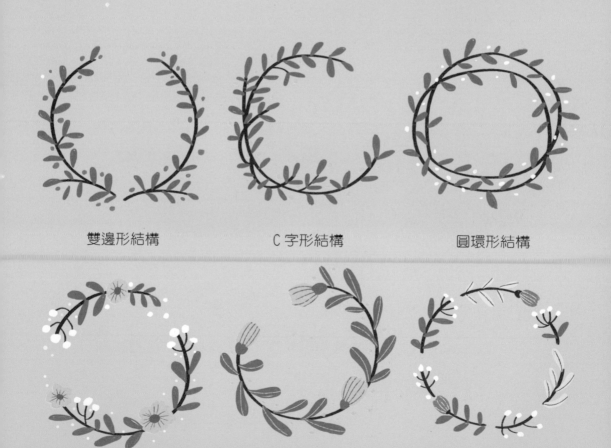

雙邊形結構　　　　　　C字形結構　　　　　　圓環形結構

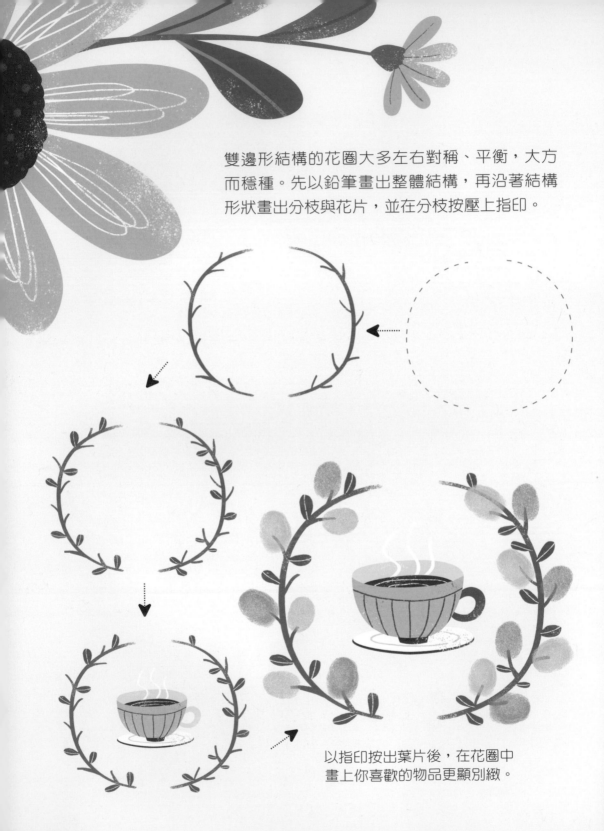

雙邊形結構的花圈大多左右對稱、平衡，大方
而穩種。先以鉛筆畫出整體結構，再沿著結構
形狀畫出分枝與花片，並在分枝按壓上指印。

以指印按出葉片後，在花圈中
畫上你喜歡的物品更顯別緻。

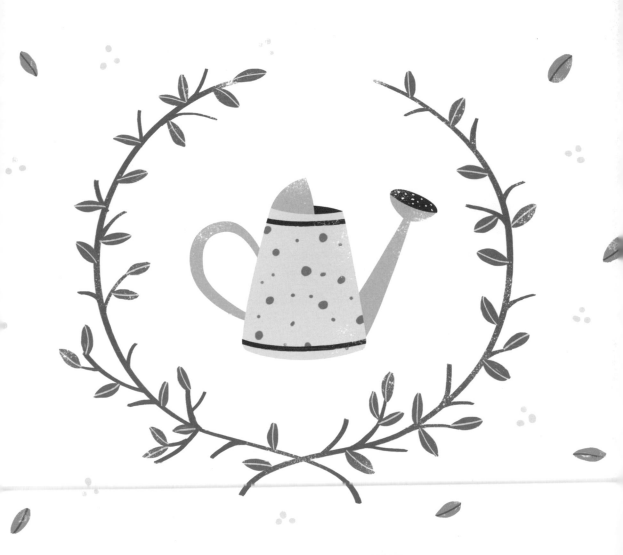

簡單的花圈只要按上指印就會是最別緻的作品

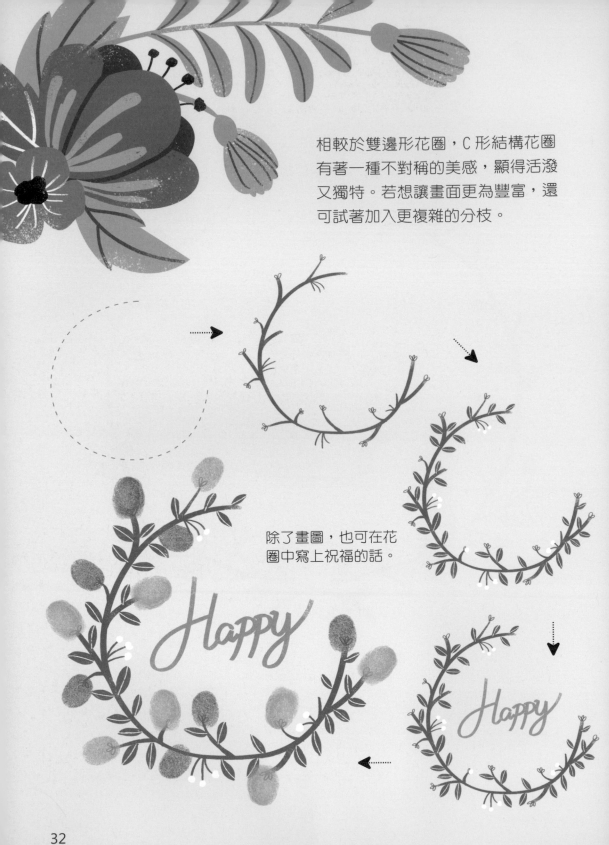

相較於雙邊形花圈，C形結構花圈有著一種不對稱的美感，顯得活潑又獨特。若想讓畫面更為豐富，還可試著加入更複雜的分枝。

除了畫圖，也可在花圈中寫上祝福的話。

Happy

Happy

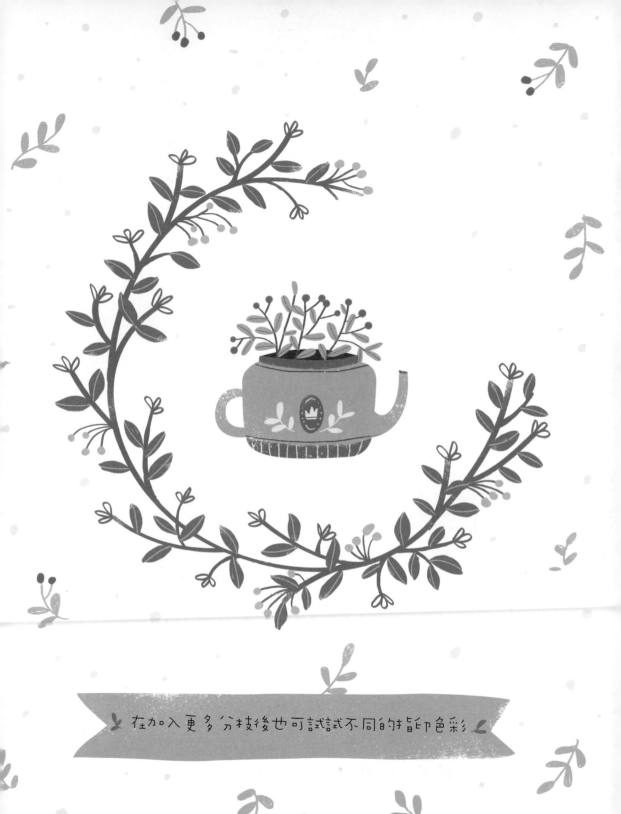

在加入更多分枝後也可試試不同的指印色彩

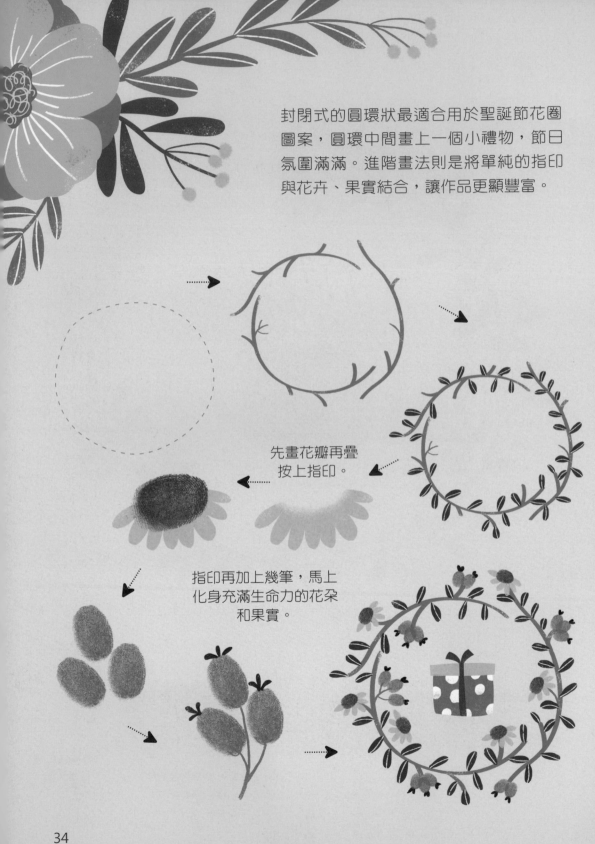

封閉式的圓環狀最適合用於聖誕節花圈
圖案，圓環中間畫上一個小禮物，節日
氛圍滿滿。進階畫法則是將單純的指印
與花卉、果實結合，讓作品更顯豐富。

先畫花瓣再疊
按上指印。

指印再加上幾筆，馬上
化身充滿生命力的花朵
和果實。

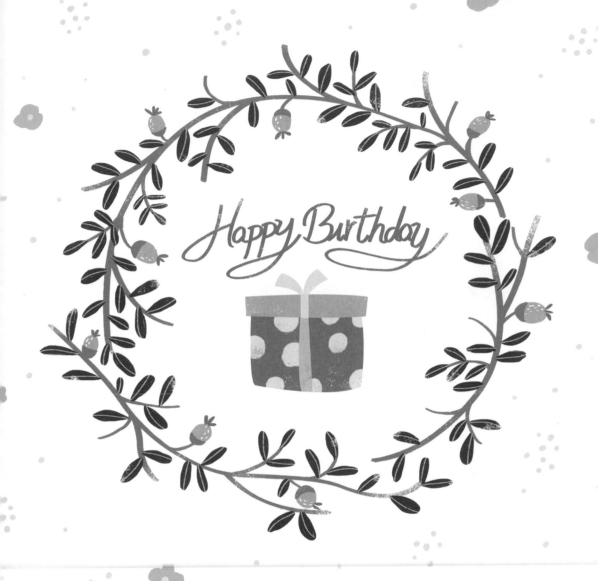

Happy Birthday

花圈中換個文字馬上成為生日祝福

鮮花已經為你準備好了，
換你來動動巧思吧！這份
祝福要送給誰呢？

小昆蟲的祕密
Little Insect's
Secret

五花八門的小昆蟲是許多人接
觸大自然的回憶，也是很多童
書繪本的主題素材，你知道
嗎？用簡單的指印也能創造出
許許多多可愛的昆蟲，發揮創
意時也可以好好認識這些看過
卻不知名的小生物。

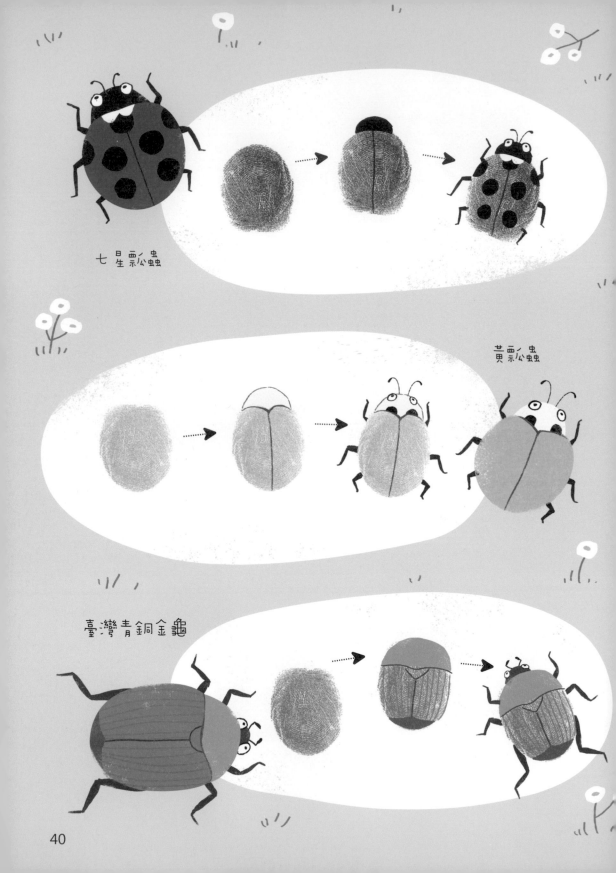

七星瓢蟲

其瓢蟲

臺灣青銅金龜

40

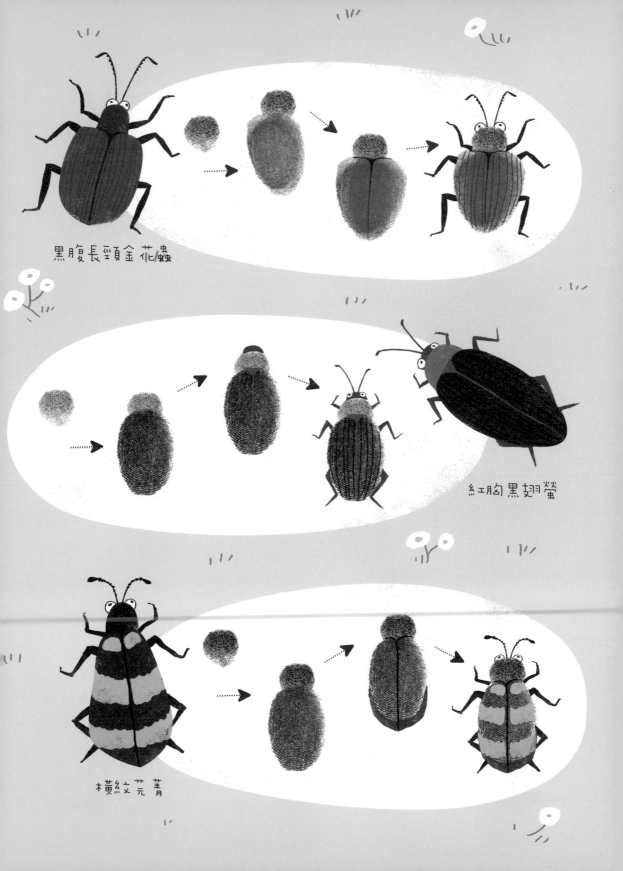

黑腹長頸金花蟲

紅胸黑翅螢

橫紋芫菁

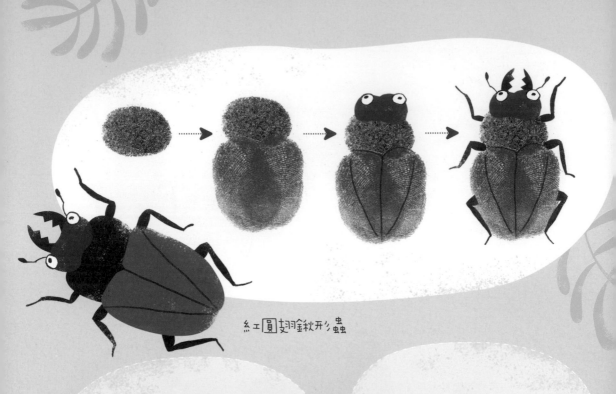

紅圓翅鍬形蟲

試畫區

象鼻蟲

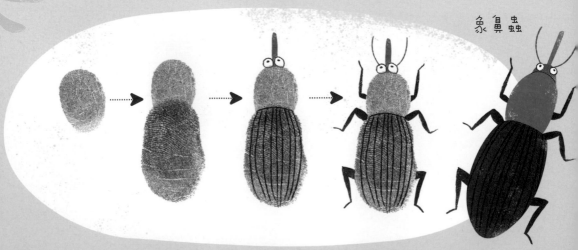

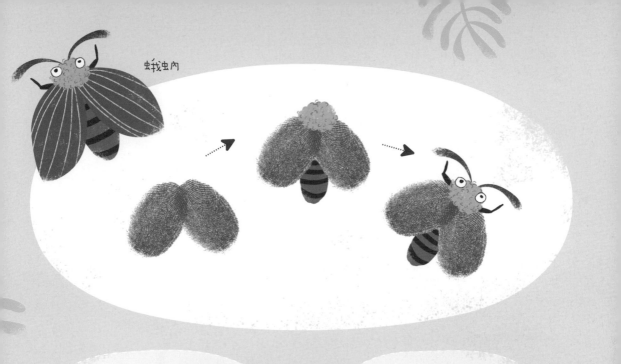

蛾蟲內

試畫區

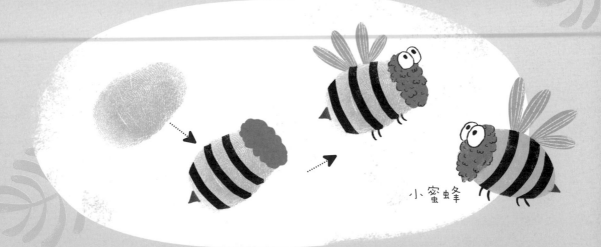

小蜜蜂

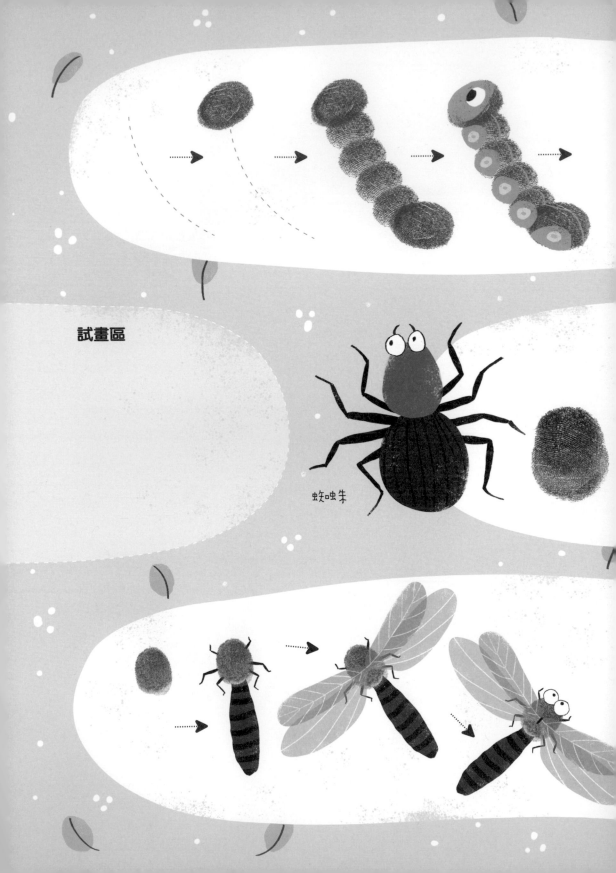

試畫區

蚱蜢

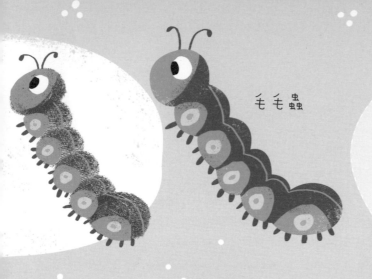

毛毛蟲

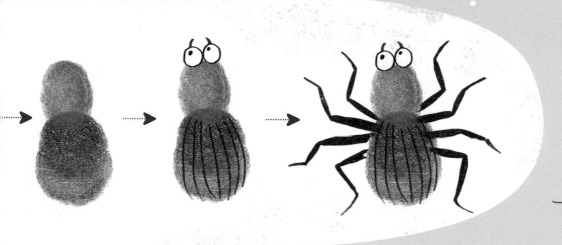

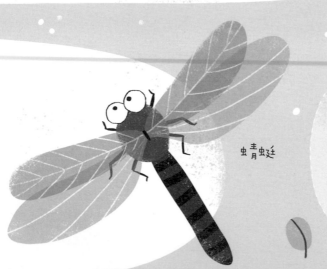

蜻蜓

是哪些小昆蟲把葉子吃了
這麼大一個洞呢？
等你來把牠們找出來畫上喔！

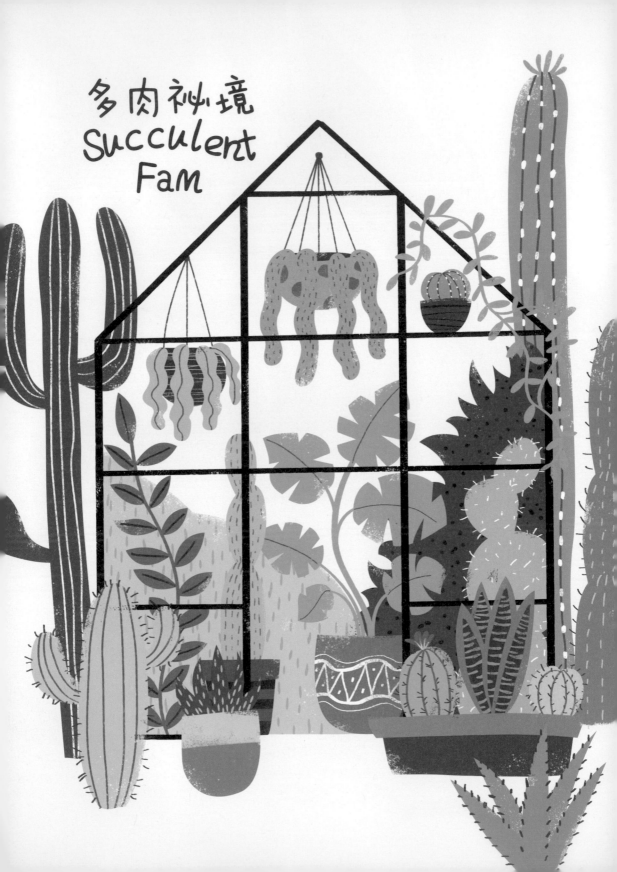

多肉祕境
Succulent
Fam

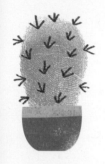

仙人掌有著帶刺的厚厚身軀，
是多肉植物中一種獨特的存
在，你知道嗎？在這麼多種類
的仙人掌中，只要按壓幾個指
印加上無數的小刺，馬上就能
化身為最流行的個性植裁。

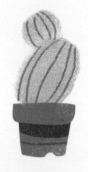

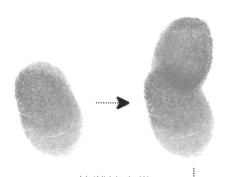

片狀仙人掌

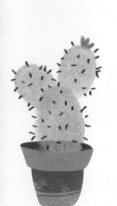

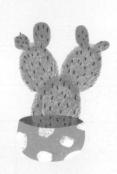

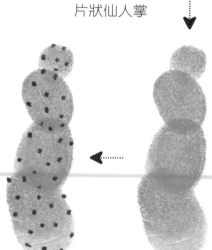

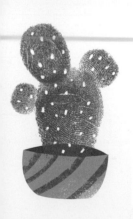

小刺用畫點的方
式表現也可以

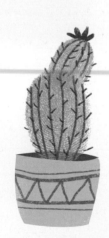

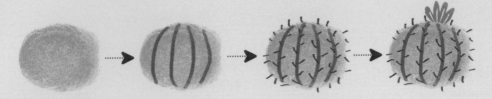

横式指印的造型

球狀仙人掌多以肥短形態出現，可以多
以大拇指用力左右按的方式增加畫面厚
度，也可使用小指指尖點印方式做出生
長小球。

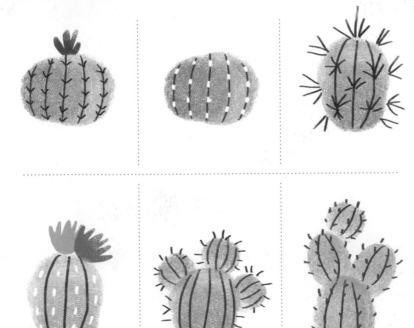

花器為你準備好了，快來種種看！

柱狀仙人掌可使用較細長的食指延伸按
壓，或是以向上堆疊方式拉長整個身型。

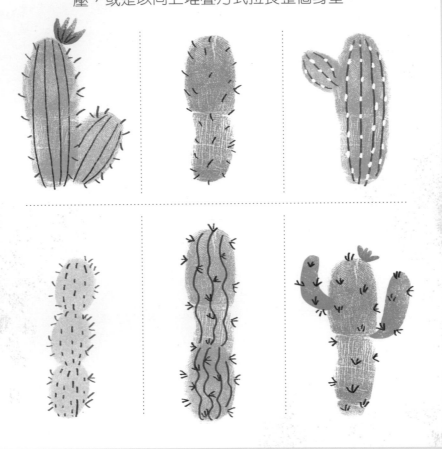

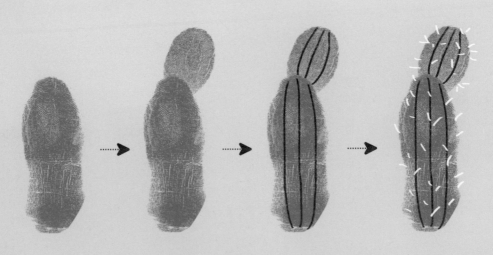

種完小仙人掌，現在來試試在各式花器裡種大型的仙人掌柱吧！

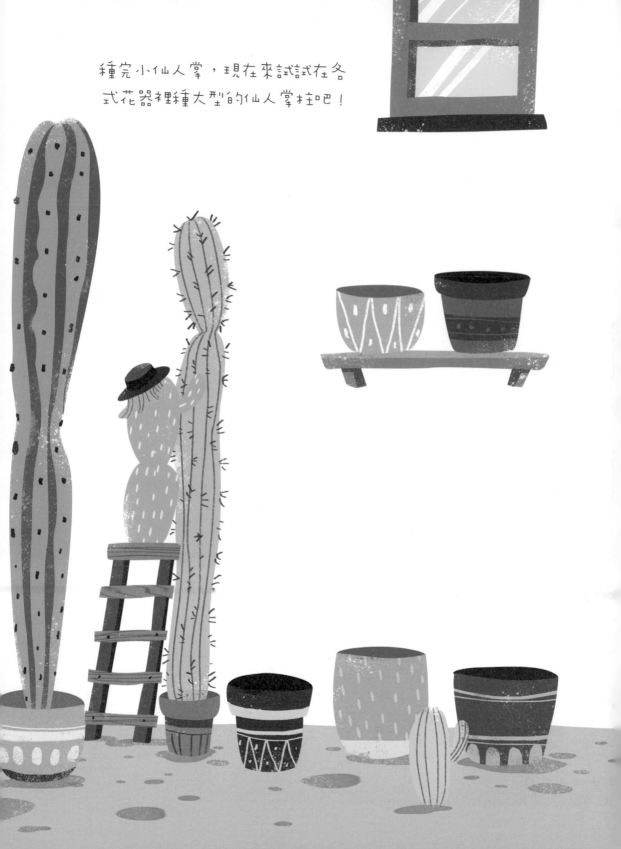

家中如果有一面植物牆，是
件多麼令人愉悅的事呀！
你會在上面種些什麼呢？

突然來到仙人掌的故鄉，它們應該
會出現在什麼地方呢？

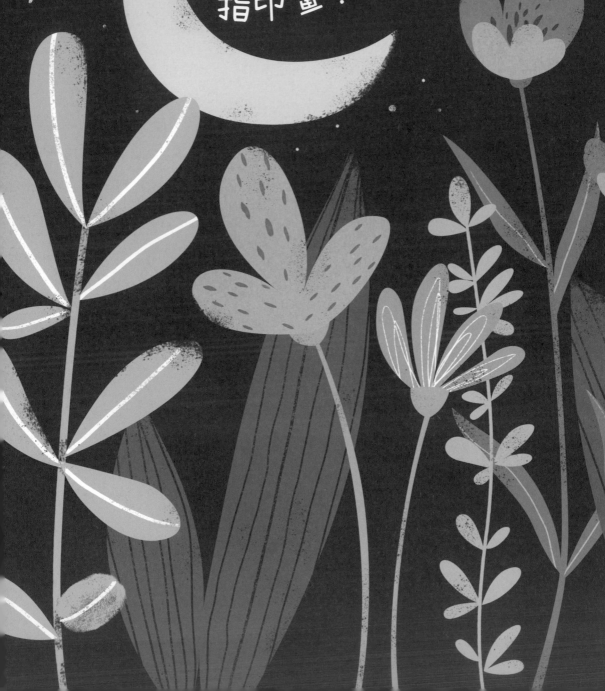

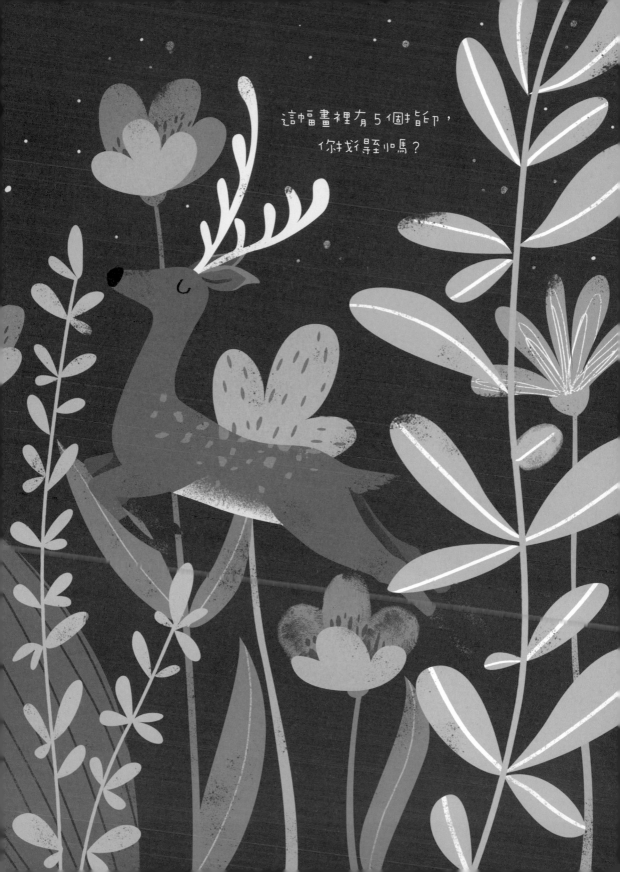

這幅畫裡有5個指印，
你找得到嗎？

顏料指印畫
要用到哪些工具呢？

顏料指印畫所使用的工具和印泥指印畫相差不大，將印泥更換為顏料即可。在顏料選擇上可以選用較不透明的水彩、廣告顏料或是壓克力顏料，搭配海綿一起使用能讓你更快速的上手。就讓我們一起看看還需要哪些工具吧！

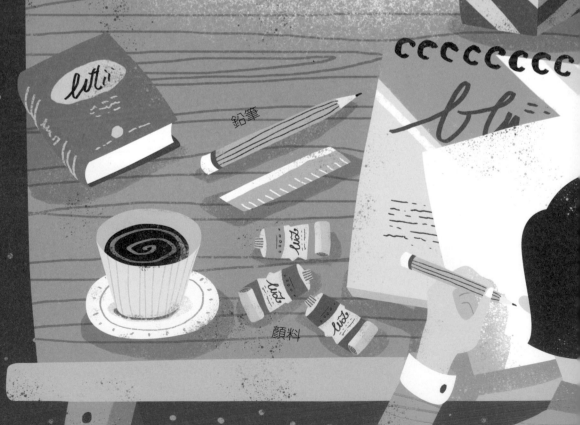

衛生紙

鉛筆

顏料

針筆、代針筆或鋼筆
（硬筆）

筆洗

顏料及調色盤

畫紙

各種軟毛畫筆
（軟筆）

抹布

你的手指

海綿

橡皮擦

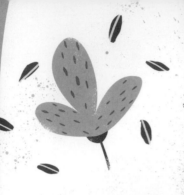

相較於印泥，使用顏料創作指印畫更自由、隨性一些。作畫重點在於水分的掌握，水分多了糊在一起，水分少了按壓不出完整的指紋。手指沾取顏料後先在海綿上輕拍幾下，可以使顏料更均勻的附著在手指上。

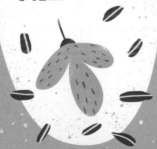

建議多使用不同手指作畫，每個指頭都能按壓出不同的趣味。

拇指

食指

中指

無名指

小指

試印

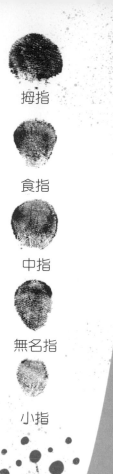

拇指

食指

中指

無名指

小指

除了完整的指紋按壓，指尖輕點也可使用在許多細節處。

試印

可能發生的失誤

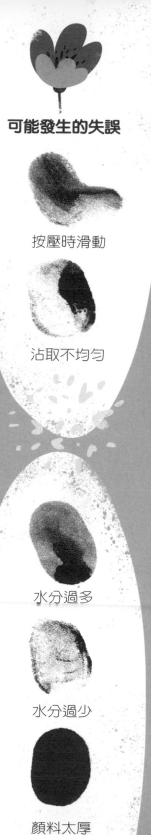

按壓時滑動

沾取不均勻

水分過多

水分過少

顏料太厚

相較於印泥，顏料在色彩上有更多的調色空間，可以任意調出各種你想要的顏色。

相近色

試印

暖色調

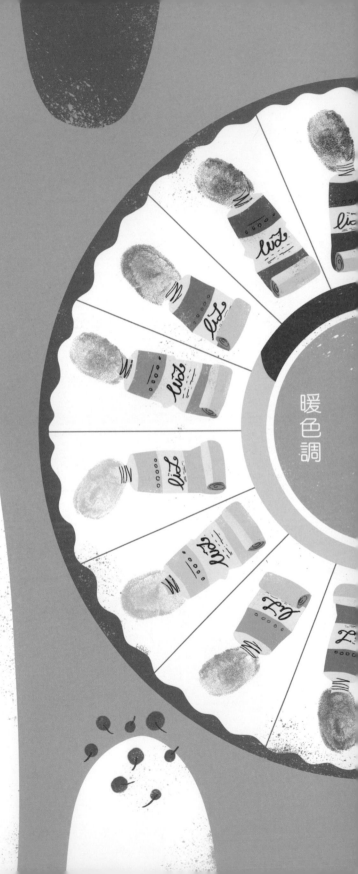

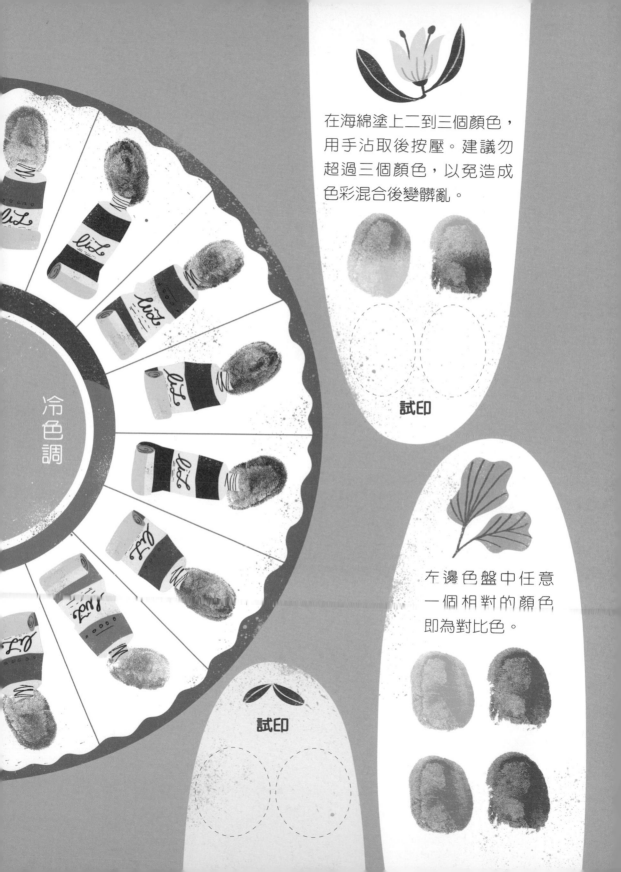

冷色調

在海綿塗上二到三個顏色，
用手沾取後按壓。建議勿
超過三個顏色，以免造成
色彩混合後變髒亂。

試印

左邊色盤中任意
一個相對的顏色
即為對比色。

試印

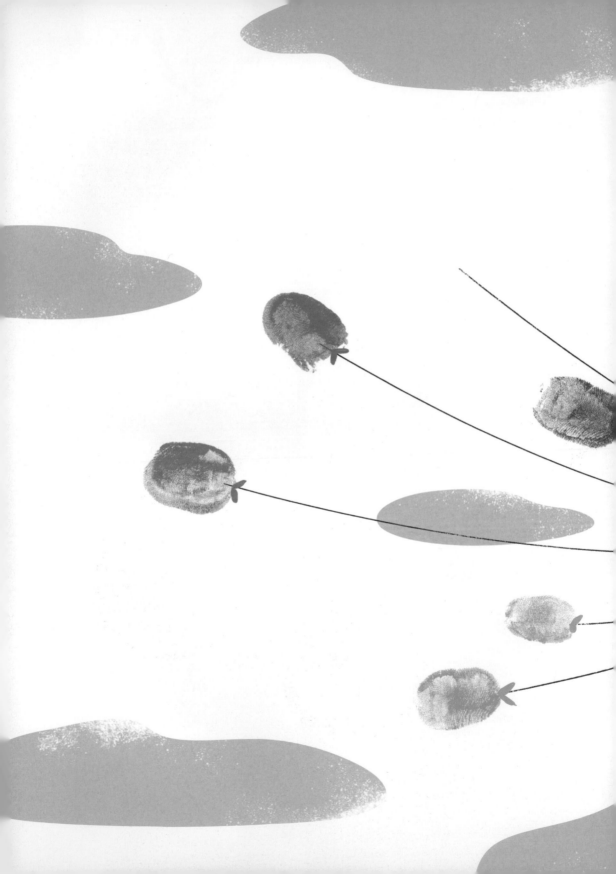

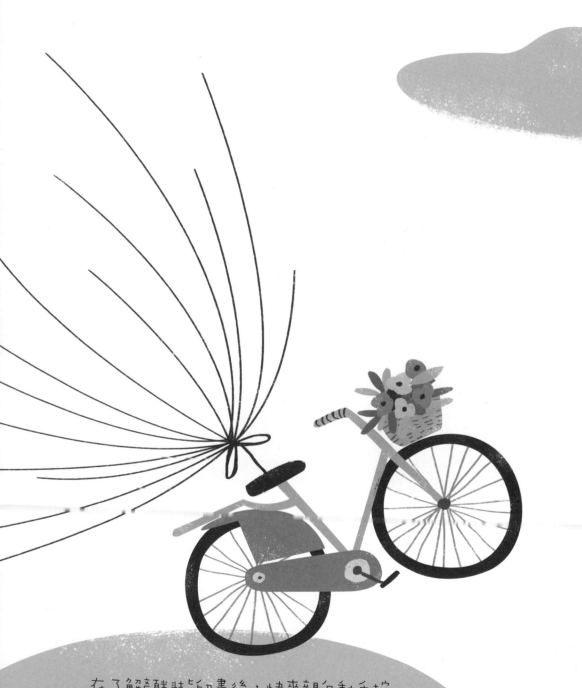

在了解顏料印畫後，快來親自動手按
按，完成這幅空中騎腳踏車的繽紛氣球吧！

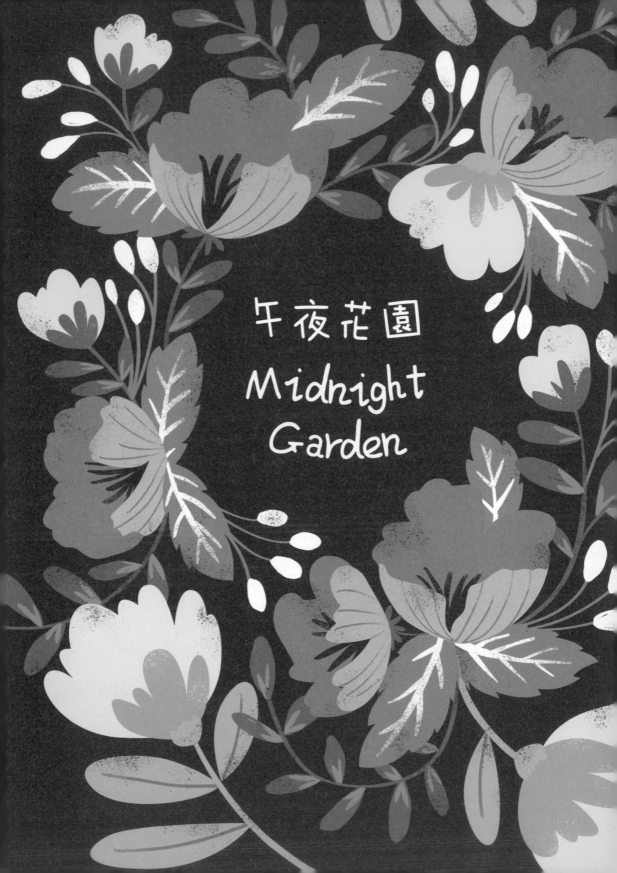

多姿多朵的花朵也是相當適合指印畫的創作題材，從最簡單的一個指印到較復雜的六個指印，不同的角度與組合方式相互交疊，再加上花芯的點睛之筆，就可以畫出千變萬化的美麗小花朵。

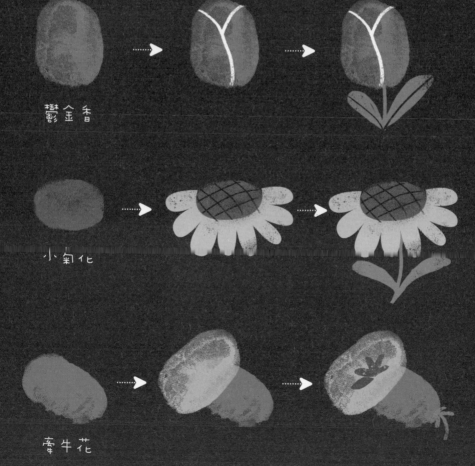

鬱金香

小菊花

牽牛花

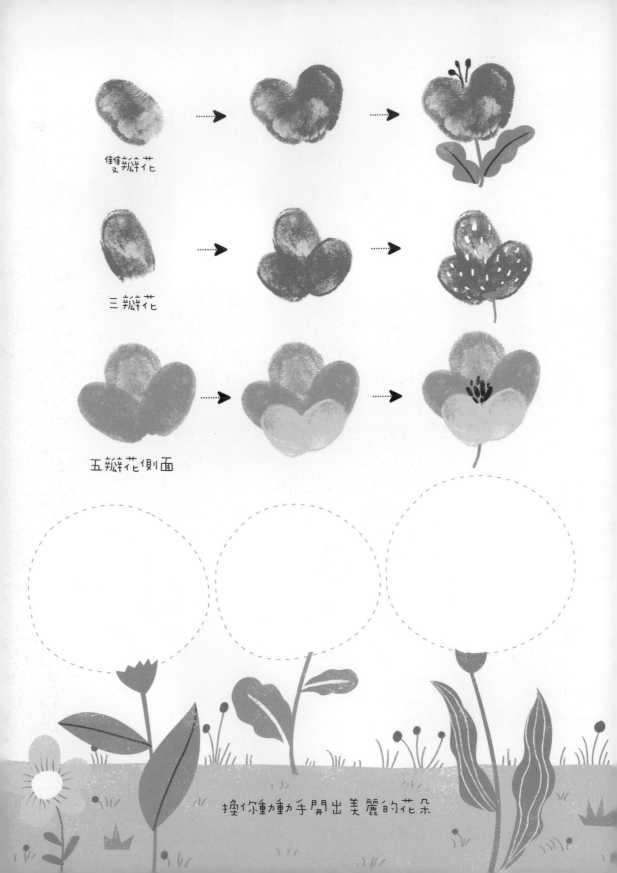

雙瓣花

三瓣花

五瓣花側面

換你動動手開出美麗的花朵

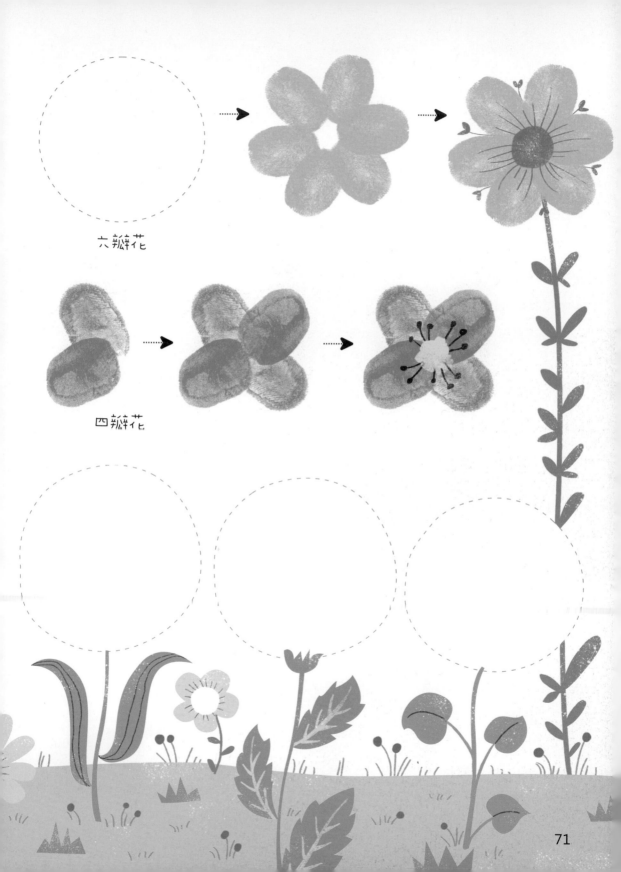

六瓣花

四瓣花

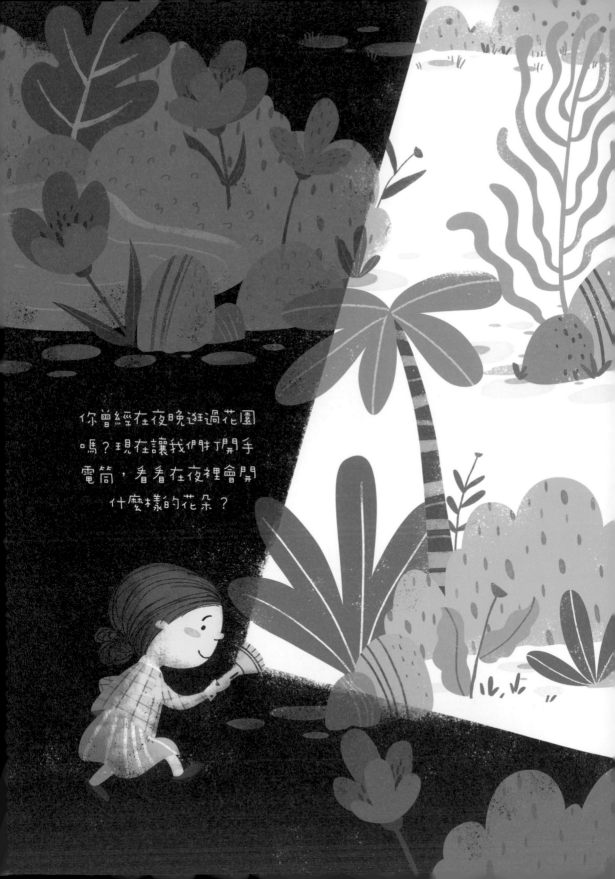

你曾經在夜晚逛過花園嗎？現在讓我們打開手電筒，看看在夜裡會開什麼樣的花朵？

青蛙池塘
Frog Pond

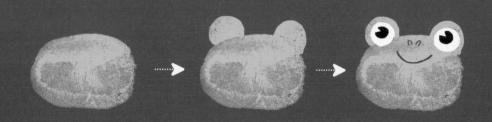

呱呱呱！小青蛙只要一個大拇指印加上兩個半圓形。再畫上各種有趣的表情，就是活潑、可愛的小青蛙。

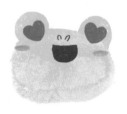

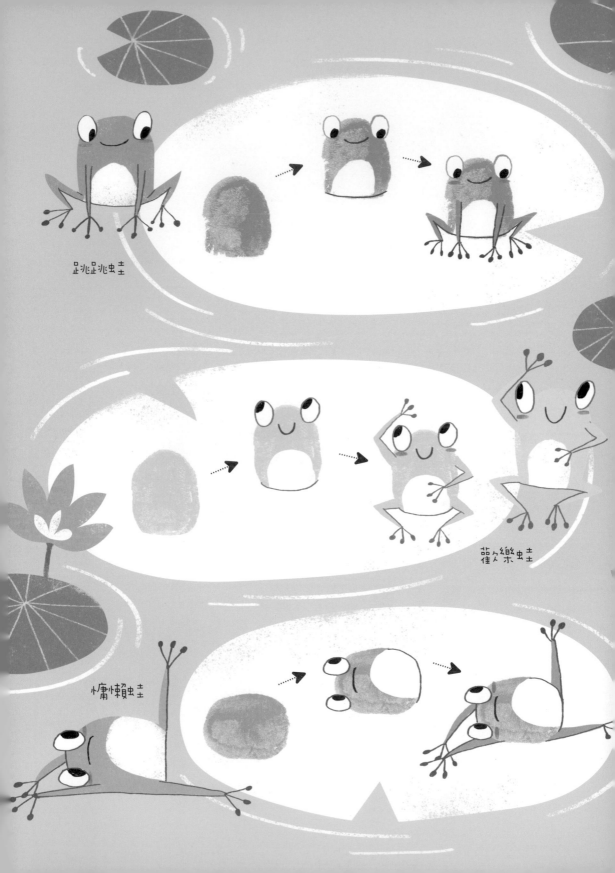

跳跳蛙

歡樂蛙

慵懶蛙

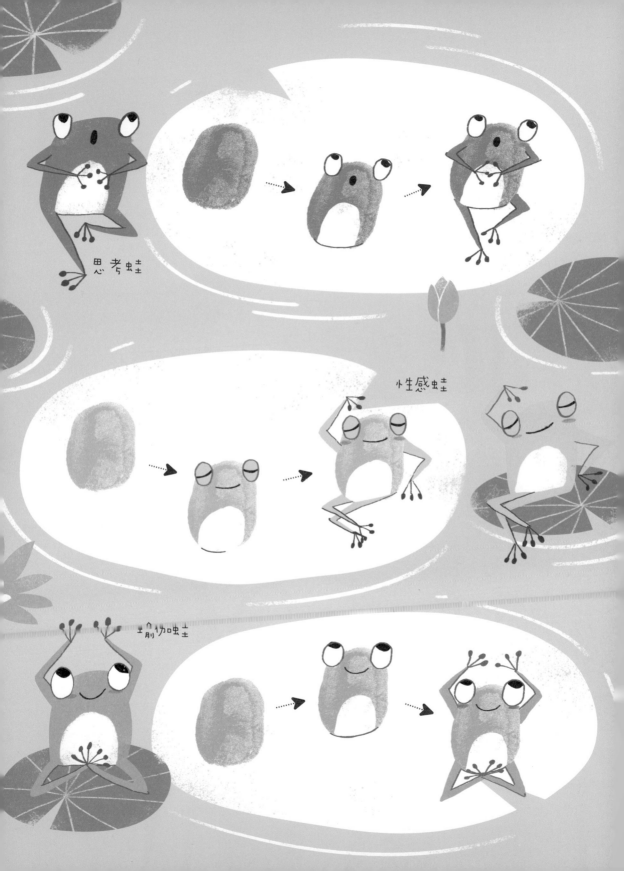

夏天的夜裡是小青蛙們出門遊
玩的時光，這個池塘正等著你
來創造蛙蛙樂園哦！

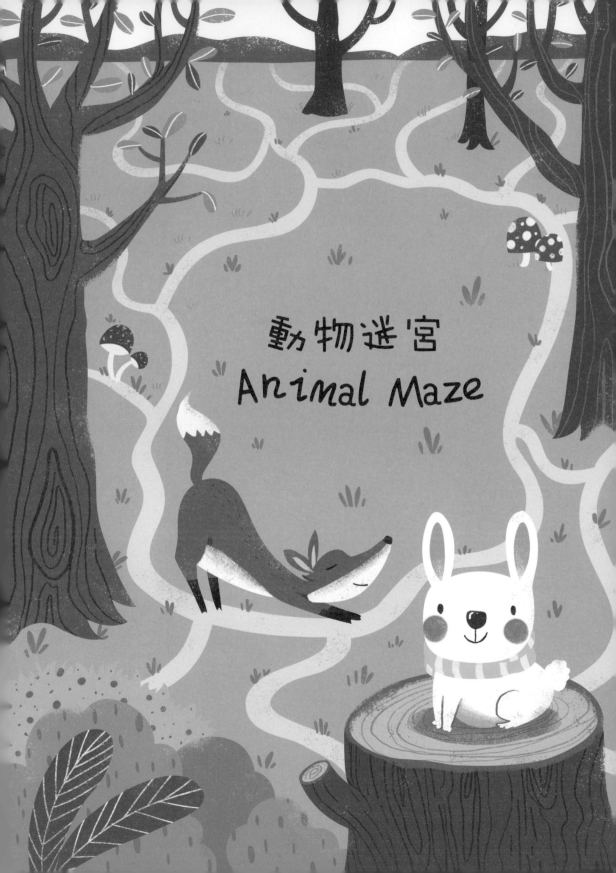

動物迷宮
Animal Maze

大拇指除了可以畫小青蛙，各種可愛動物的頭也適用相同的畫法。我們可以先將小動物分為寬臉與長臉，寬臉使用橫式指印，長臉使用直式指印，按壓指印後，依序畫上耳朵與五官表情。

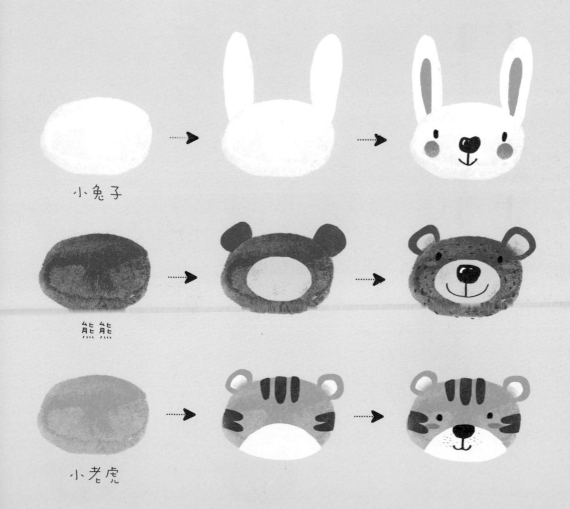

小兔子

熊熊

小老虎

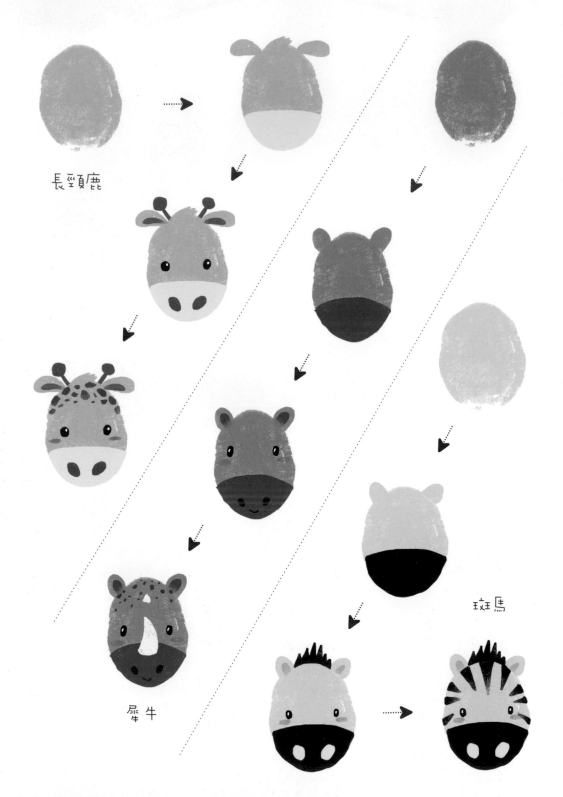

長頸鹿

犀牛

斑馬

森林彈珠台你玩過嗎？快來試試畫上動物頭像後你可以得幾分？

100 100

500 200 500

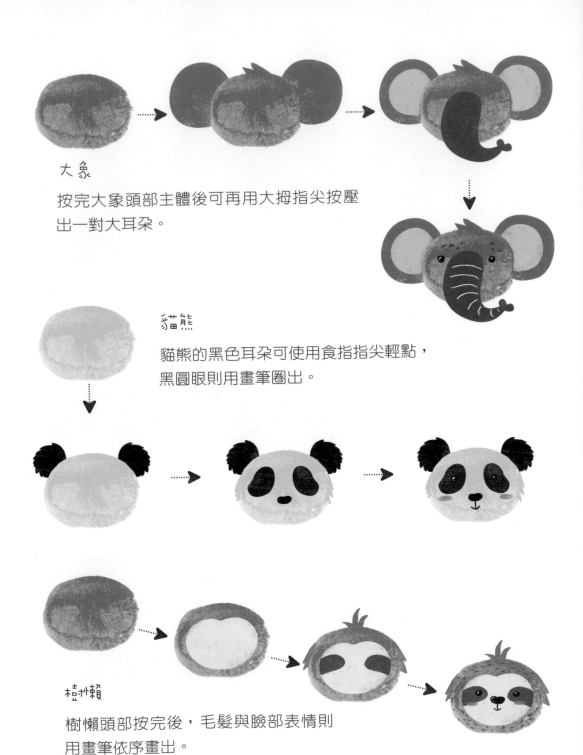

大象

按完大象頭部主體後可再用大拇指尖按壓
出一對大耳朵。

貓熊

貓熊的黑色耳朵可使用食指指尖輕點，
黑圓眼則用畫筆圈出。

樹懶

樹懶頭部按完後，毛髮與臉部表情則
用畫筆依序畫出。

這是一面動物肖像畫
展示牆，你想掛上哪
些動物畫像呢？

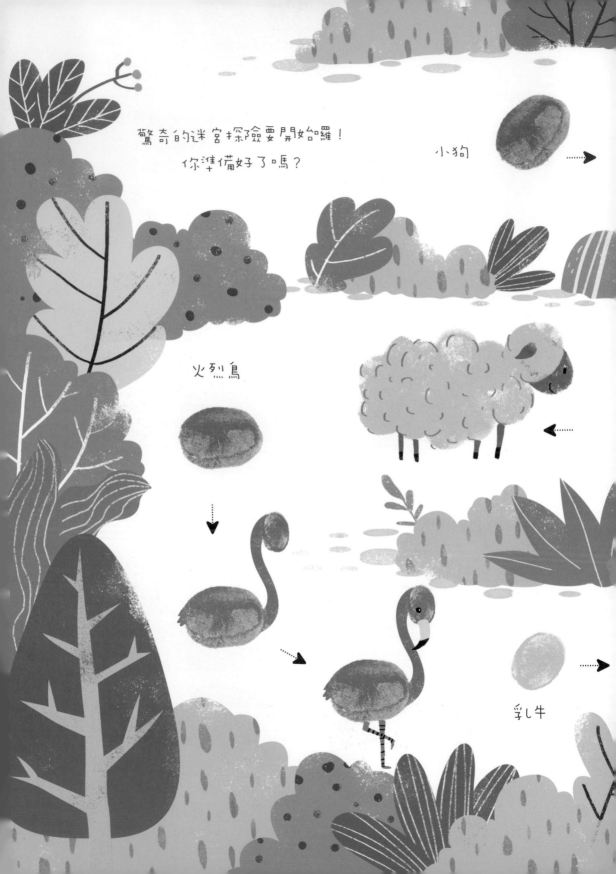

驚奇的迷宮探險要開始囉！
你準備好了嗎？

小狗

火烈鳥

乳牛

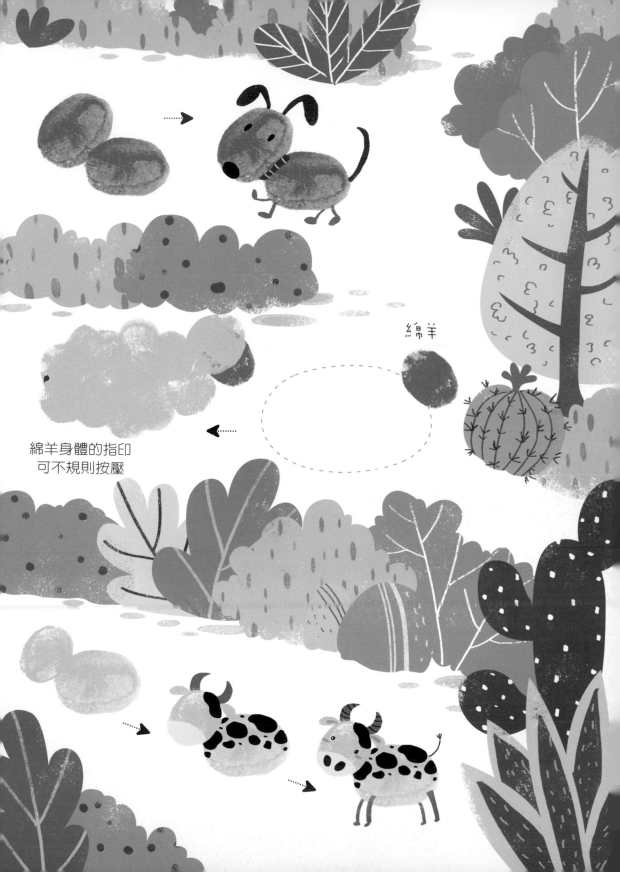

綿羊

綿羊身體的指印
可不規則按壓

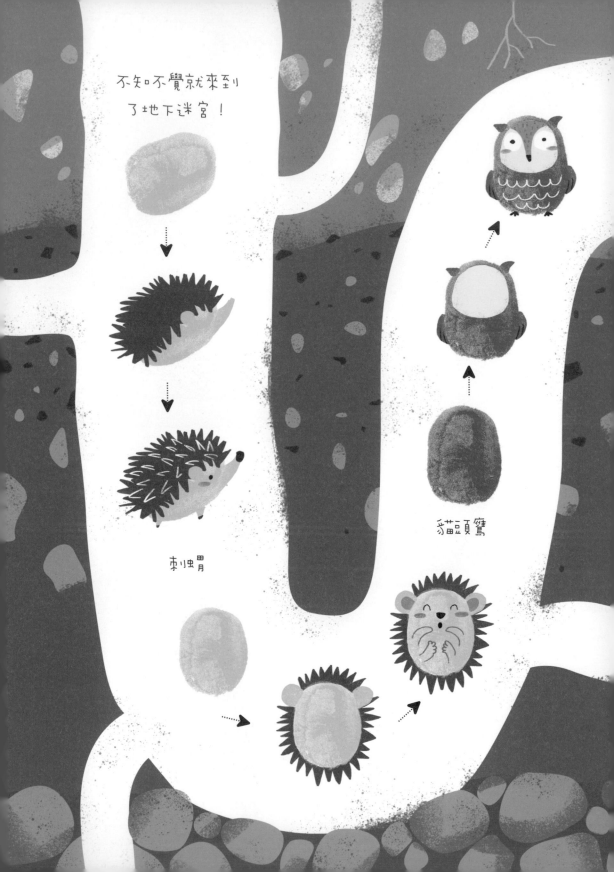

不知不覺就來到
了地下迷宮！

刺蝟

貓頭鷹

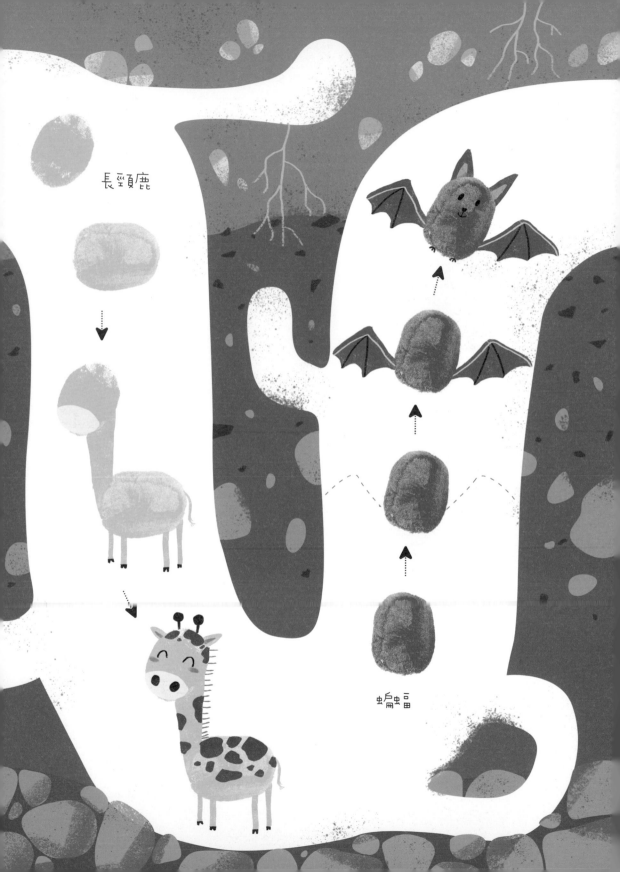

長頸鹿

蝙蝠

從地底衝向雲端，在天空迷宮中需要你發揮想像力作畫，填滿這個高空桌遊的每一步。

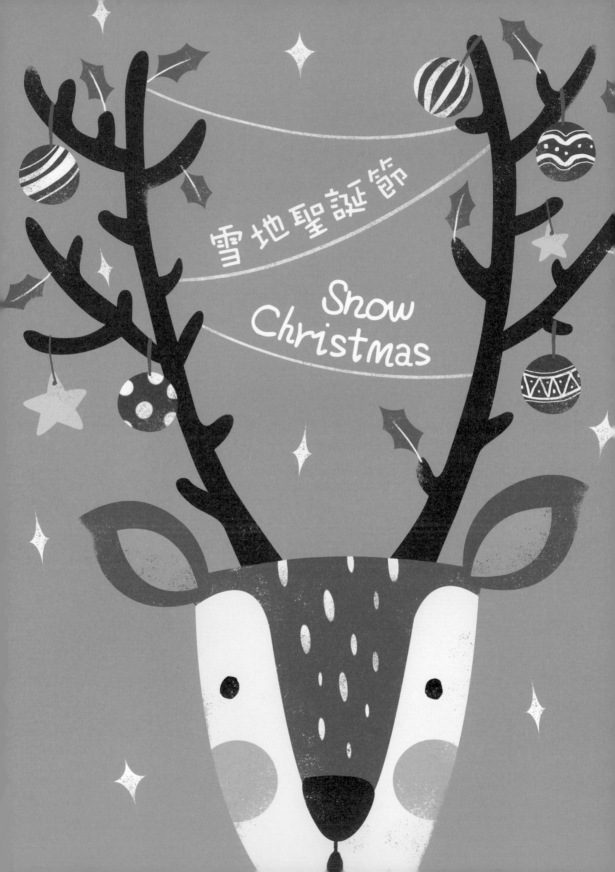

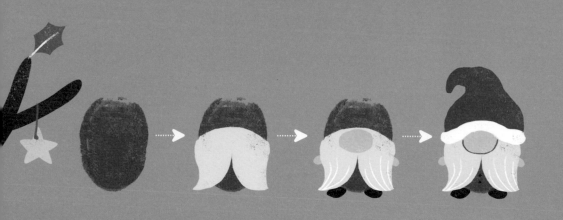

你一定看過聖誕老公公的樣子，但有看過用指印方式畫的可愛聖誕老公公嗎？運用你的大拇指蓋個大大的指印，戴個聖誕帽加上大鼻子與白鬍子，就是有特色又具獨特性的聖誕主題指印畫。你還可以參照以下示範多試幾種造型。

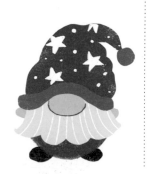
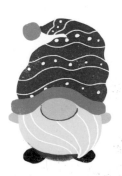

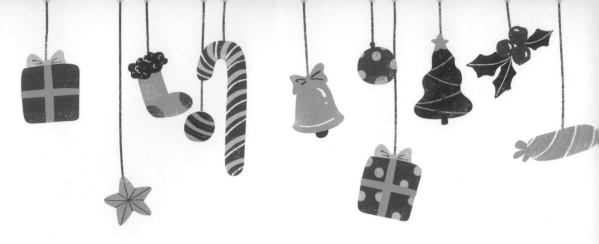

寒冷的聖誕節可以幫小動物們穿上毛衣、
毛帽、圍巾，增添聖誕氛圍。

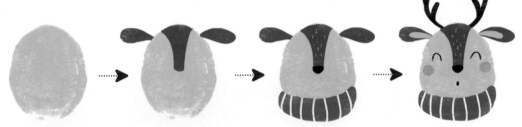

圍巾麋鹿

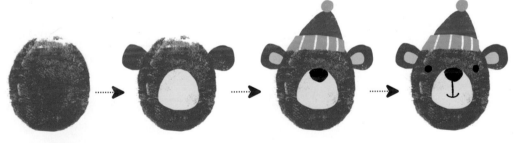

毛帽熊

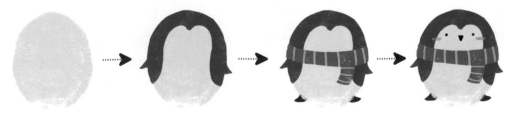

圍巾企鵝

聖誕花圈裡要把誰放進去呢？
你選的是麋鹿還是...

Christmas

聖誕節怎麼可以不裝飾聖誕樹呢？
彩球、糖果、鐘與薑餅人都可使用。這次
用食指指尖即可按壓出較圓的指印。

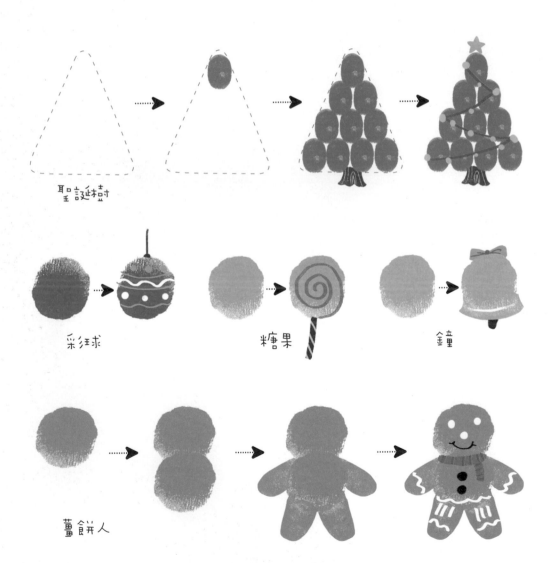

聖誕樹

彩球　　　　　糖果　　　　　鐘

薑餅人

聖誕樹已經為你準備好了，就等你來裝飾囉！

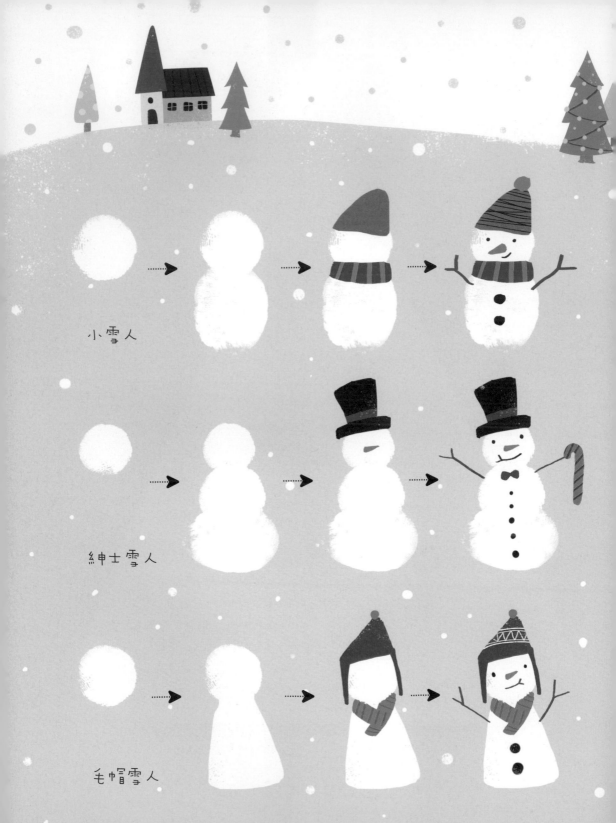

小雪人

紳士雪人

毛帽雪人

在厚厚的雪地上堆雪
人是冬天裡最開心的
娛樂，你會堆出怎
樣的雪人呢？

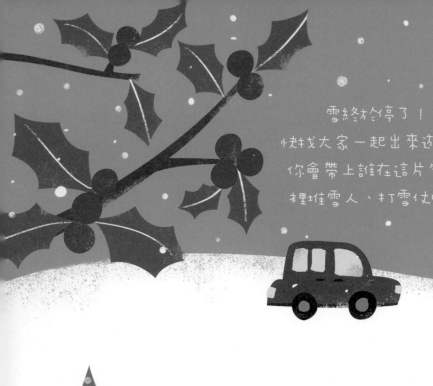

雪終於停了！
快找大家一起出來遊玩，
你會帶上誰在這片雪白
裡堆雪人、打雪仗呢？

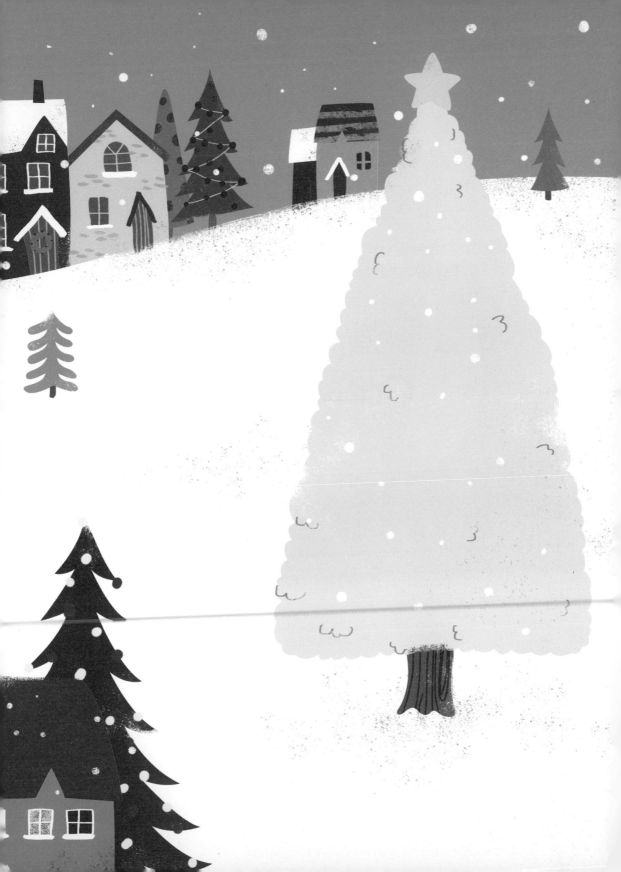

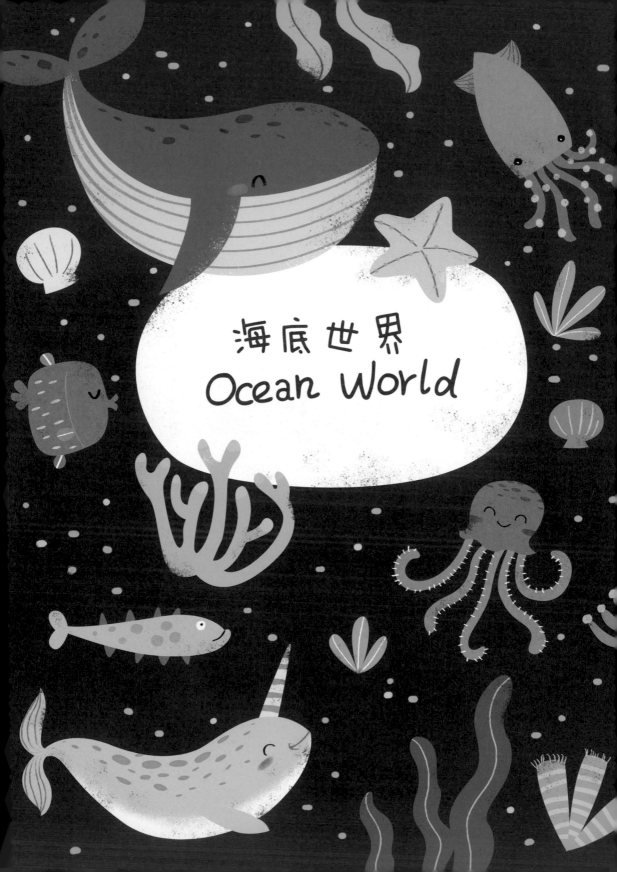

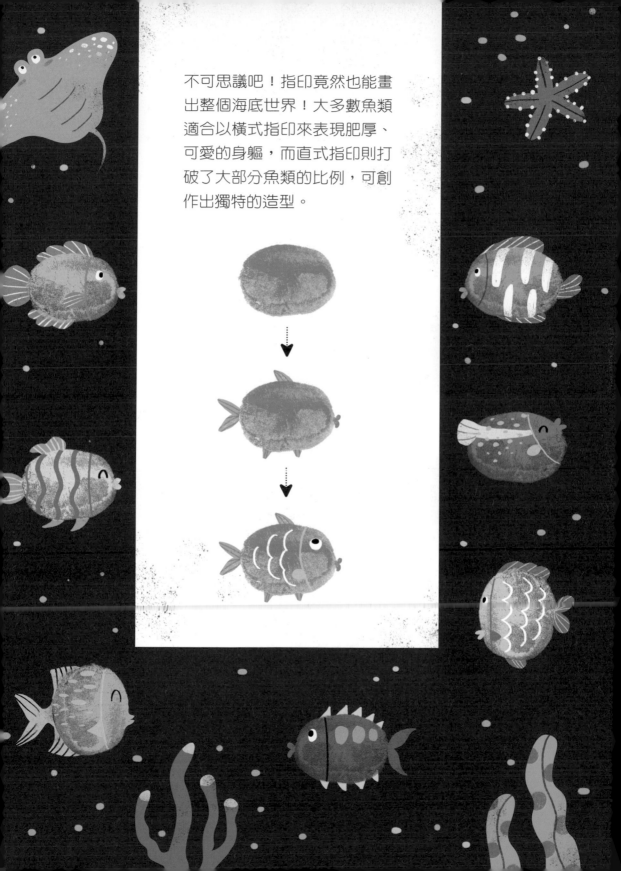

不可思議吧！指印竟然也能畫出整個海底世界！大多數魚類適合以橫式指印來表現肥厚、可愛的身軀，而直式指印則打破了大部分魚類的比例，可創作出獨特的造型。

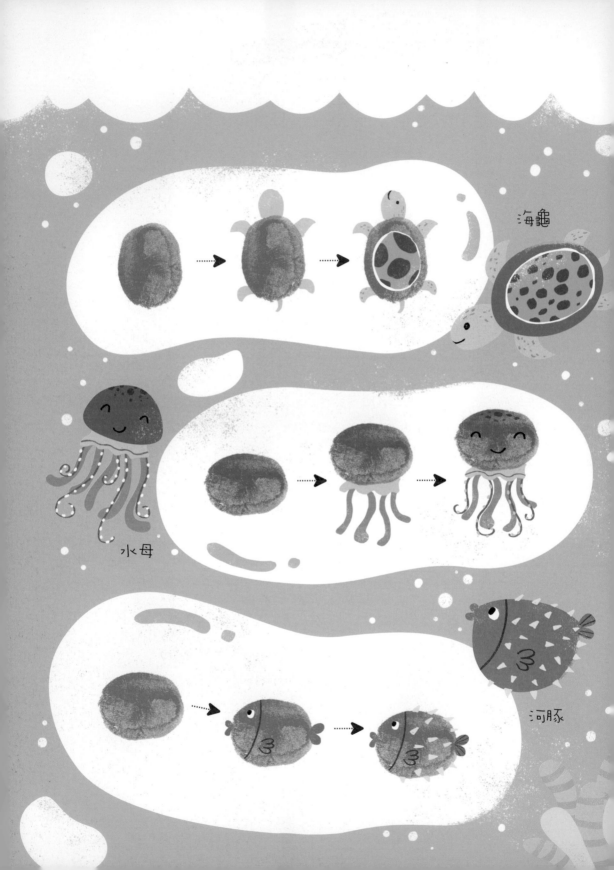

海龜

水母

河豚

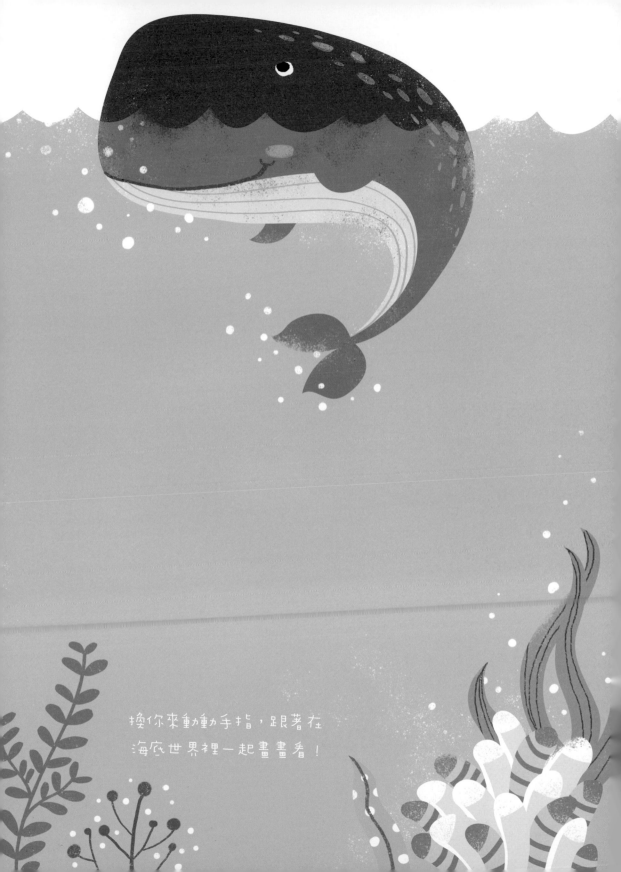

換你來動動手指，跟著在
海底世界裡一起畫畫看！

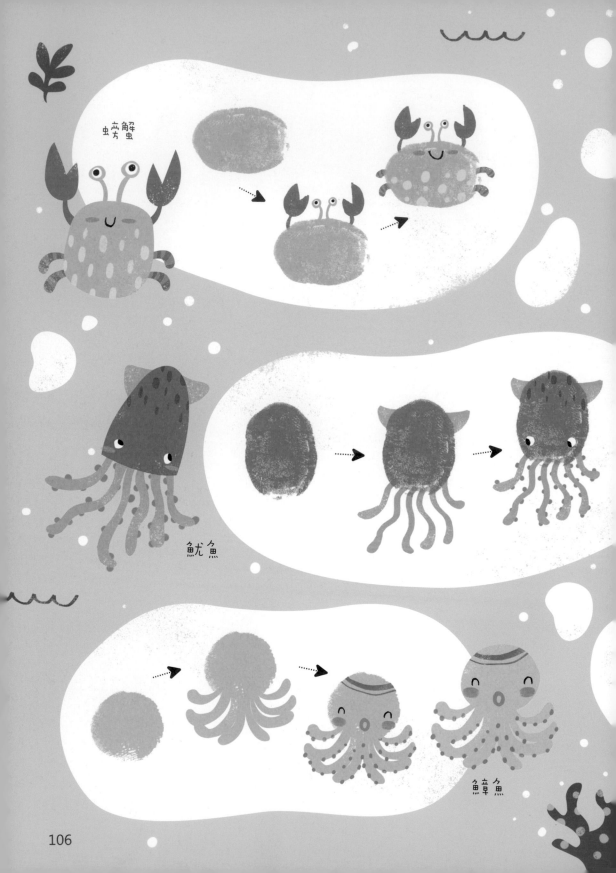

螃蟹解

魷魚

章魚

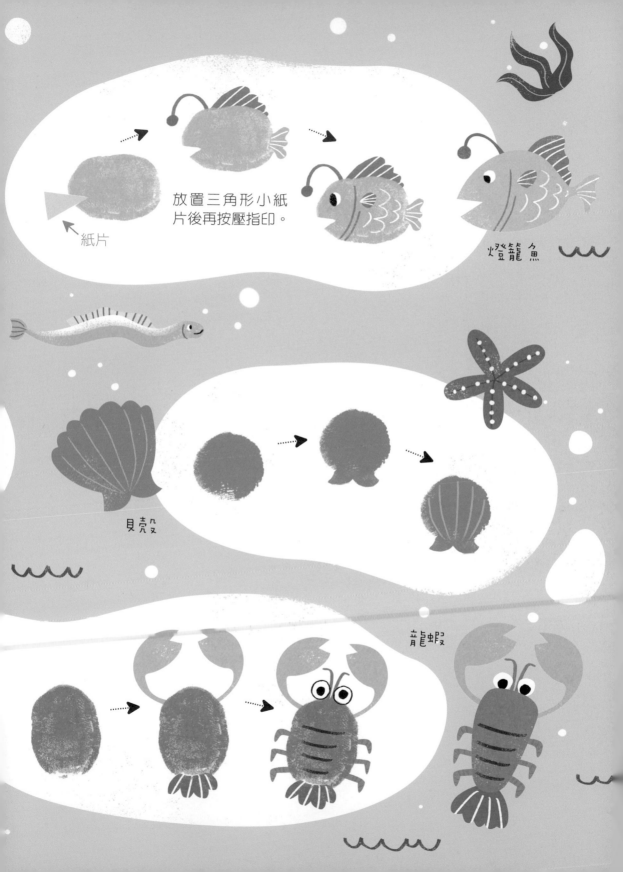

放置三角形小紙
片後再按壓指印。

紙片

燈籠魚

貝殼

龍蝦

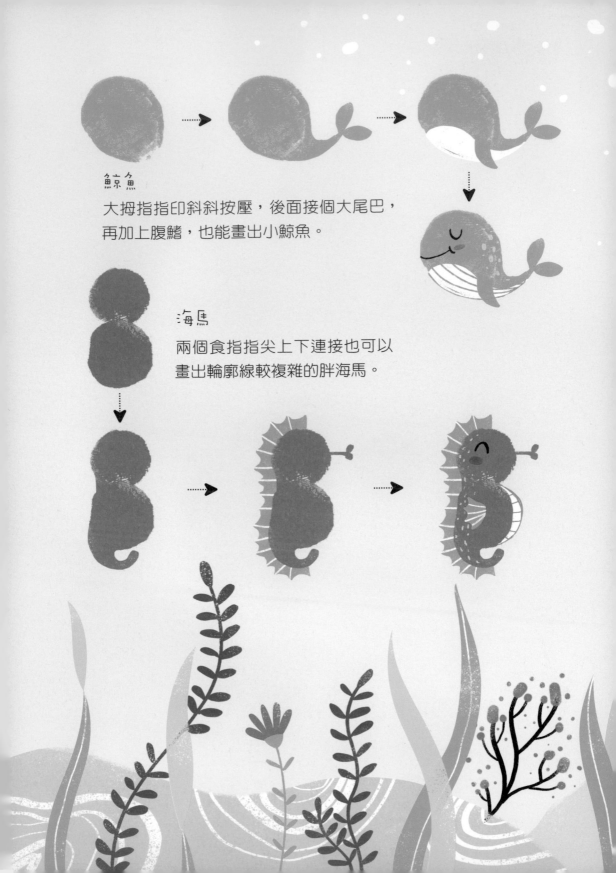

鯨魚

大拇指指印斜斜按壓，後面接個大尾巴，
再加上腹鰭，也能畫出小鯨魚。

海馬

兩個食指指尖上下連接也可以
畫出輪廓線較複雜的胖海馬。

看了簡單的解說是不是
也很想自己動手畫呢？
這片汪洋歡迎你加入可
愛的海底生物！

眼前是一片寧靜的海洋，只有一隻孤
單的大鯨魚，快來發揮你的創造力，
　　讓這片海洋鮮活起來吧！

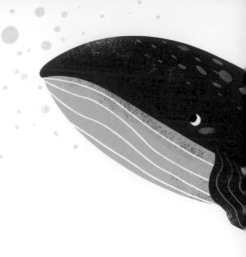

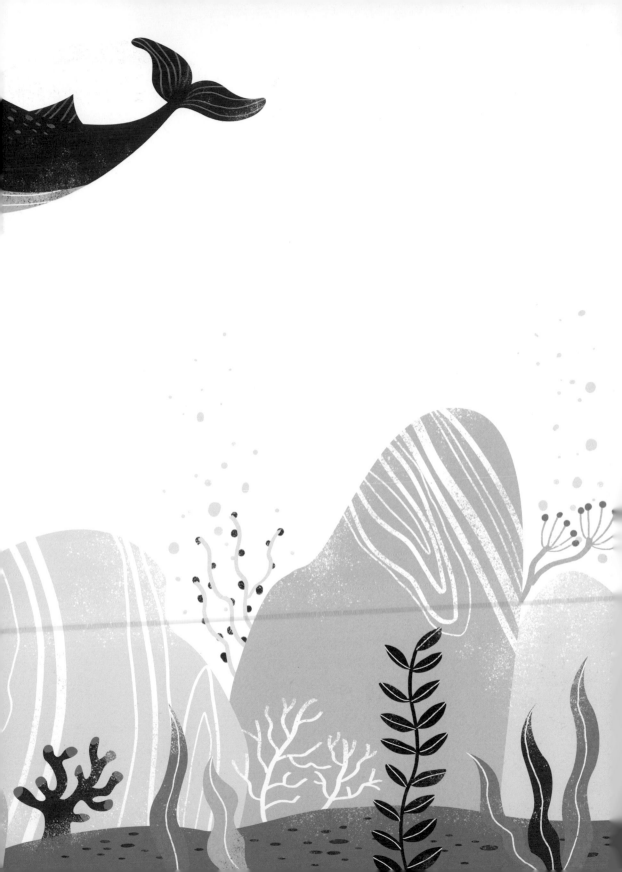

國家圖書館出版品預行編目 (CIP) 資料

大朋友 . 小朋友 愛玩指印畫 : 珍藏！最美指印畫
互動創作集 / 古依平著 . -- 初版 .
— 新北市 : 漢欣文化事業有限公司 , 2023.06
112 面 ;23x17 公分 . -- (多彩多藝 ; 16)
ISBN 978-957-686-868-9(平裝)

1.CST: 兒童畫 2.CST: 指畫

947.47 112007916

多彩多藝 16

大朋友‧小朋友 愛玩指印畫

作　　　者 / 古依平

封 面 繪 製 / 古依平

總 編 輯 / 徐昱

封 面 設 計 / 古依平

執 行 美 編 / 古依平

出 版 者 / **漢欣文化事業有限公司**

地　　　址 / 新北市板橋區板新路 206 號 3 樓

電　　　話 / 02-8953-9611

傳　　　真 / 02-8952-4084

郵撥帳號 / 05837599 漢欣文化事業有限公司

電子信箱 / hsbookse@gmail.com

初版一刷 / 2023 年 6 月　　　　　　**定價 280 元**

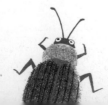